郭振一　编撰

新撰楹联集《乙瑛碑》字

河南美术出版社
·郑州·

图书在版编目（CIP）数据

新撰楹联集《乙瑛碑》字／郭振一编撰． —郑州：河南美术出版社，2023.11
ISBN 978-7-5401-6170-5

I. ①新… II. ①郭… III. ①隶书－碑帖－中国－东汉时代 IV. ① J292.22

中国国家版本馆 CIP 数据核字（2023）第 037727 号

新撰楹联集《乙瑛碑》字

郭振一　编撰

出 版 人　王广照
选题策划　谷国伟
责任编辑　王立奎
责任校对　管明锐
装帧设计　张国友
出版发行　河南美术出版社
　　　　　地址：郑州市郑东新区祥盛街 27 号
　　　　　邮编：450016
　　　　　电话：(0371) 65788152
印　　刷　河南瑞之光印刷股份有限公司
开　　本　889 毫米 ×1194 毫米　1/24
印　　张　4.75
字　　数　47.5 千字
版　　次　2023 年 11 月第 1 版
印　　次　2023 年 11 月第 1 次印刷
书　　号　ISBN 978-7-5401-6170-5
定　　价　25.00 元

编写说明

书法是中华优秀传统文化的璀璨瑰宝，楹联是中华文化宝库中的一种特有的艺术形式，二者都是以汉字为载体。联以书兴，书以联传，楹联和书法有着不解之缘。清代中后期，金石学和考证之风兴起，之后碑帖集古成为一种风尚，其中以集联尤为突出。然『文章合为时而著，歌诗合为事而作』，楹联也不例外。从名碑名帖之中新集楹联，跟上时代步伐，就是一件非常有意义的事情。在这方面，郭振一先生进行了积极的实践，并取得了丰硕成果。

以往所见碑刻集联类图书，底本基本都是来自艺苑真赏社玻璃版宣纸印刷的集联类图书，且各出版社之间翻来翻去，毫无新意可言，水平也参差不齐。本社这次编辑出版的郭振一先生的『新撰楹联集汉碑字』共十种，这是作者历经数载，畅想深思，对知识和智慧进行高度融合的艺术结晶。用汉代碑刻的文字来撰写楹联，犹如在麻袋里打拳、戴着镣铐跳舞，

1

难度可想而知。但细品之，这些楹联颇具文采而又含义隽永，或弘扬传统、传播知识，或述理叙事、抒发情怀，或状物写景、描绘河山，或讴歌时代、礼赞祖国，都洋溢着时代气息，充满了正能量。著名书法家、书法理论家、河南省文史馆馆员西中文先生看过集联后评价：『作者所集联甚好，立意精邃，安字切当，平仄也大体合律。虽有个别地方以入声字作平声字用，但在集联这种形式中，腾挪空间有限，应可从权，故无伤大雅。允为上乘之作。』

本书用《乙瑛碑》中的字对郭振一先生所撰楹联进行集联，进行集联时，坚持尽可能用原碑中字的原则，但由于个别字在《乙瑛碑》中没有，我们将原碑中的字进行笔画拆解再拼，以达到整体风格的统一，在此特做说明。本书所集楹联长短相宜，从五言到十言不等，又以常用的五、七、八言为主。希望能以此书的出版，使广大读者在书法的临摹与创作中找到最佳结合点，以期在楹联的欣赏和撰写上有所启示。

（谷国伟）

前言

《乙瑛碑》立于东汉永兴元年（153）。此碑是历代公认的隶书佳作，为方整平正一类

典型作品，『字之方正沉厚亦足以称宗庙之美，百官之富』，何绍基称此碑『开后来隽利一

门，然肃穆之气自在』，人们普遍认为《乙瑛碑》是『汉隶之最可师法者』。《乙瑛碑》端

庄典雅、宽博凝重，『文既尔雅简质，书复高古超逸，汉石中之最不易得者』。

碑帖集古早已有之，唐宋名家从经典碑帖中集文集诗等皆有大成。清代以降，碑帖集联

日见其多。而今细品名碑古字，深感字字珠玑，由衷喜爱。于是渐开思路，不舍昼夜，日积

月累，便有所得。于一石之中求知问道，炼字遣词，但得一联，便因收获之乐抛却寻觅之

苦，品味楹联之趣和书法之美。若以古朴秀逸之书法展示文采焕然之楹联，将得珠联璧合、

相映成趣之效果。在当今书法学习中力倡碑帖集古，尤其集联，是很有意义的。碑帖集古为

继承传统之路径，临创转换之接点，艺文兼修之良方，学以致用之实践。

面对古碑名帖，亦感祖宗神圣、文化精深、经典伟大、先贤可敬，而自己犹如滴水之于沧海，渺小而又不能离开。值此成书之际，要感谢隶书名家王增军老师的启发引导，更钦佩河南美术出版社书法编辑二室谷国伟主任的慧眼高见。由于自己水平所限，其中的不足及不当之处敬希见谅，并求方家不吝指教。

（郭振一　辛丑重阳于河北廊坊汉韵书屋）

目 录

1 从文能立世 学艺以兴家

2 年长修孙子 少时学孝经

3 奉酒祝弥月 承爵飨大年

4 名高言可重 功至事则成

5 案头天地大 掌上春秋长

6 补天直奉日 对月故承尊

7 三年置礼器 四季守家宅

8 出道甲乙丙 归年犬豕牛

9 郭公平天下 鲍子举相丞

10 传经行孝道 修史赞名人

11 有时作惶恐 无意对穷通

12 叩头即顿首 圣者是高人

13 时人言世事 利器用杂文

14 子孝尊为上 孙明宠有加

15 无能作愚鲁 有事守平和

16 府上为司令 君前作大臣

17 孝子守至道 严师出高徒

18 有钱愚若恐 无欲死如归

19 十年尊甲第 一日敬功名

20 酒备天天馋 家和事事兴

21 六十一甲子 三日九重天

22 朔到一元始 春来百事兴

23 兴家通六艺 成事备七经

24 百子书寅酉 四时道吏卒

32	31	30	29	28	27	26	25
奉道书崇王大令 立言礼叩孔圣人	常于案上置经典 备以人前有令辞	皆言学字通文案 已是能书为史臣	百年大党成功日 举世嘉辞褒赞时	去留无意除名利 功罪常闻守孝廉	天意常归有道 人行可至无极	礼重家兴事备 天时地利人和	谨守修为八戒 当和立世五行

40	39	38	37	36	35	34	33
从古闻名尊孔子 前来问道试经书	承牒问事请卒隶 奉礼从经宅庙祠	春如四季无常事 四季如春有故人	修行功到能作事 学教至诚可通神	诚尊礼制廉公事 严守家规孝长亲	至道言出常用典 成功年长少学文	为人作事崇廉孝 举酒出辞敬圣明	尊爵立案徒为器 牛豕置家可飨年

48	47	46	45	44	43	42	41
崇文四季六十者 领米一年三百石	重礼修为崇孔教 立言从艺事玄学	道之可道无常道 名者无名可是名	用典文章通大道 有书宅第教能人	蜀道归来至可成书 大河行至可成酒	牒置案上书能用 道对宅前石敢当	从文敢为名传世 作事当须利众人	罪无至死直相奏 诚是为公敢上闻

56	55	54	53	52	51	50	49
尊爵备酒请君到 牒状成文诏众行	常年修作无穷日 有所功名若顿时	年事九七留日月 石章三百守春秋	十年修道无人问 一举成名有众亲	即为公侯伯子相 当敬天地君亲师	牟财有道是君子 作事为公尊大人	七雄日月四公子 百世春秋一圣人	有意春秋年月日 无穷经典卅廿十

64	63	62	61	60	59	58	57
问象察天郭守敬 行书作字米南宫	事大弥天无恐恐 名闻举世若平平	大学春秋尹文子 乙瑛礼器祀三公	君至舍前须备酒 卒来府上可学书	事到垂成为至重 言当空许是如无	亲亲侍奉孝无始 事事行为廉有归	为臣敬事如承重 利众兴家即敢当	谨尊书令诚惶恐 直给吏卒若虁愚

72	71	70	69	68	67	66	65
敬汉崇唐高意象 经天纬地大文章	明察百事皆学问 能用六书为特长	穷经修道无家舍 作字学书有酒钱	吏卒擅作请功者 掌领敢兴问罪师	冯唐传立直言事 曹魏功成行令时	修文以至人天地 稽史能察日月辰	司空巍巍宰相府 唐宗赫赫大明宫	古蜀宫祠置礼器 天府掾吏备名章

80	79	78	77	76	75	74	73
有日公牒置府上 来时明月到卿家	从始于家行礼制 为公至府守规则	修为立世即从众 行事出言以利他	古来故事留长史 时下文章利世人	谨用大学明世道 常通文选可辞章	教子有为尊卞氏 成功至大敬曹公	河前明月幽如许 道上行人空至极	承古当时书造意 严规守制奉师传

88	87	86	85	84	83	82	81
百无一用空言者 大有可为成事人	尊爵空日已无辞 府第来人常有酒	无言以对宫前月 有意来闻案上石	党史百年明日月 名言五字立乾坤	祠庙舍宅和相府 王孙公子对农人	行世典章经史子 教人学问家春秋	财从道至为君子 罪以功除对故人	雄文有字留传世 罔道空言无用时

96	95	94	93	92	91	90	89
修行守制严规八戒 立世能为恭敬如来	三秋一日春如四季 四季如春一日三秋	从时察古长明日月 纬地经天有象乾坤	用人如器作之能作 行事有规为所欲为	备经通典无师能立 以史教人有案可稽	书经神圣乾坤弘大 师道尊严学问崇高	春秋孔圣传修典 上古君臣对作书	神瑛侍者原无用 大户人家已有归

		102	101	100	99	98	97
		永和九年书艺巍巍大象 曹氏三子辞章赫赫雄文	稽古学文可立名言传世 通经问道能成大事利人	问道修文崇敬弘一艺 行规守戒奉传惠能经	冯公以为家言辞重用 文子从高者天下平和	明君如圣辞章至礼 大道之行天下为公	字敬孔家百石卒史 书崇元氏汉祀三公

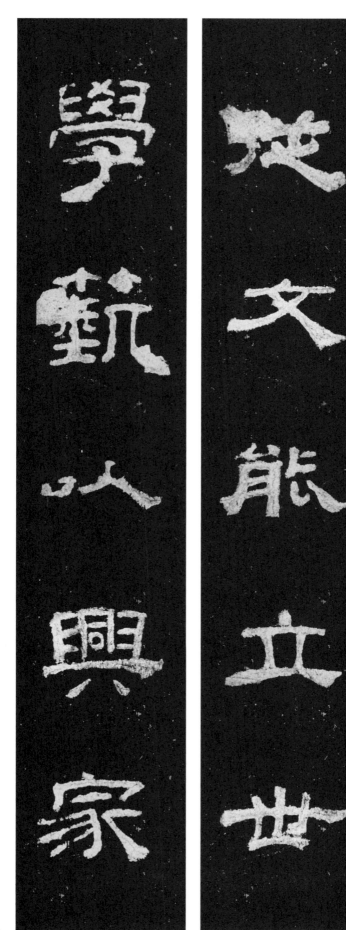

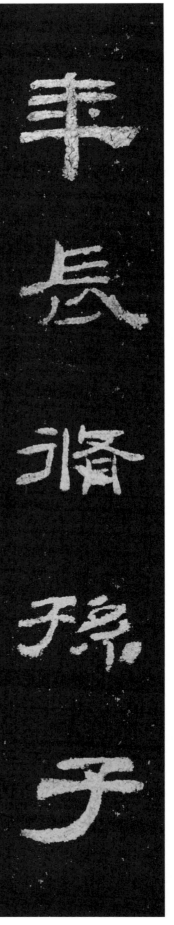

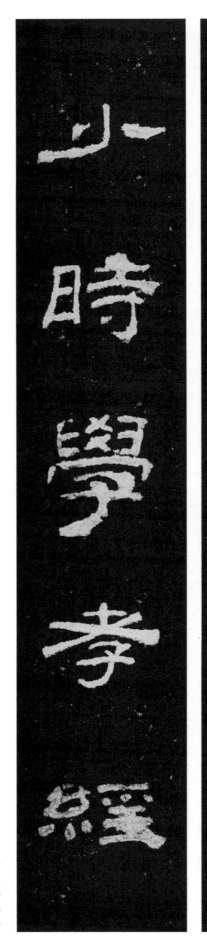

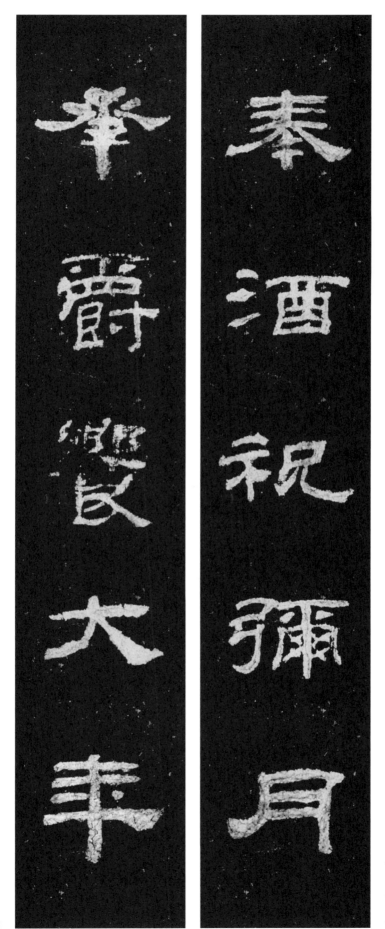

奉酒祝弥月

承爵飨大年

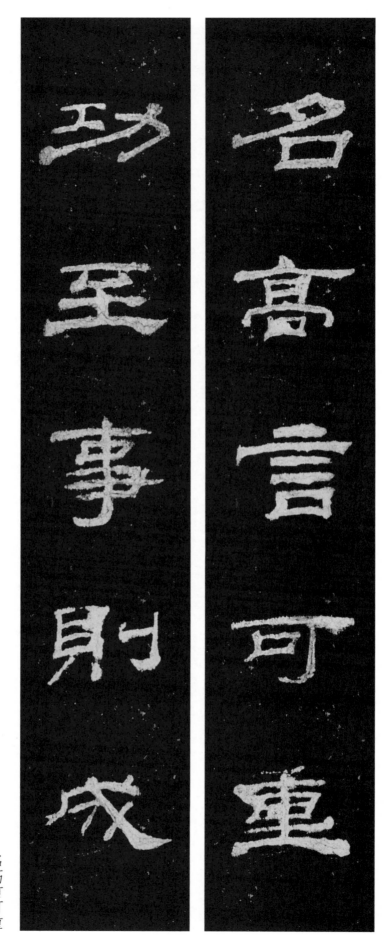

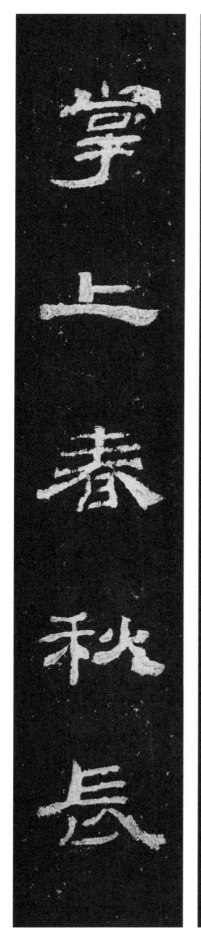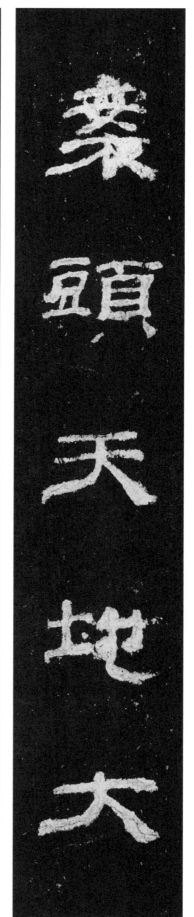

案头天地大
掌上春秋长

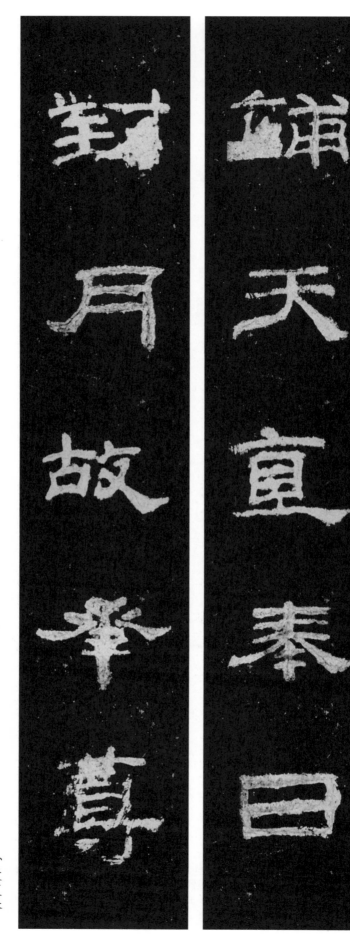

补天直奉日
对月故承尊

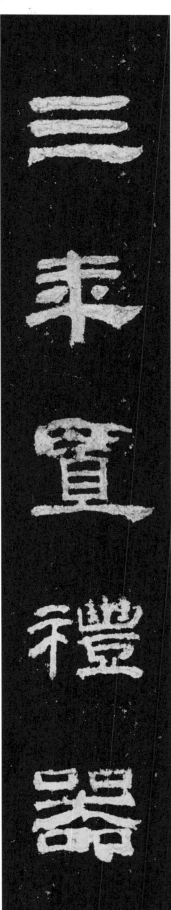

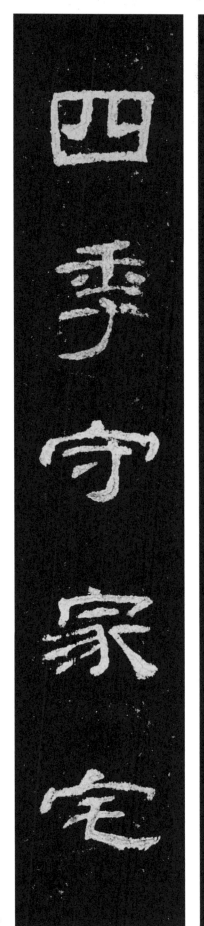

四季守家宅

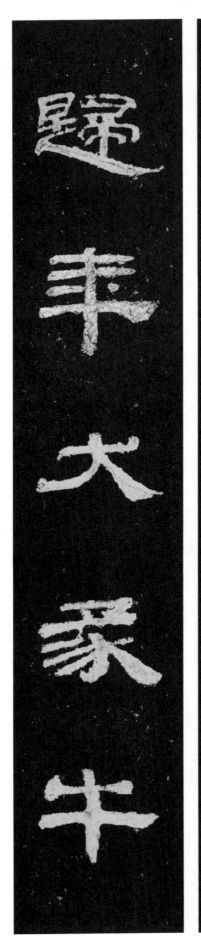
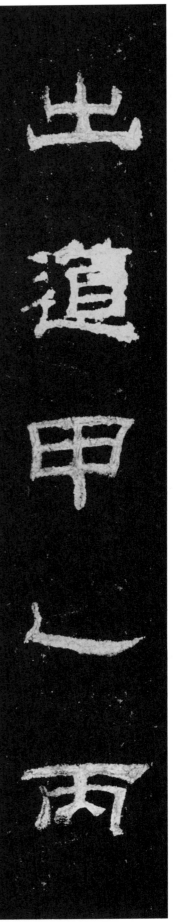

出道甲乙丙
归年犬豕牛

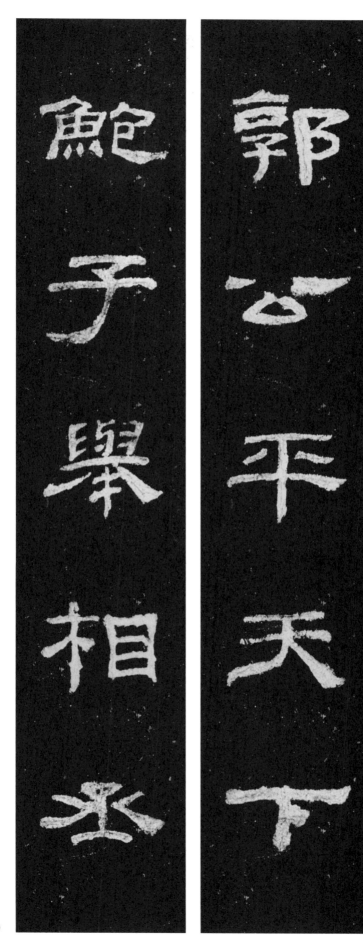

郭公平天下
鲍子举相丞

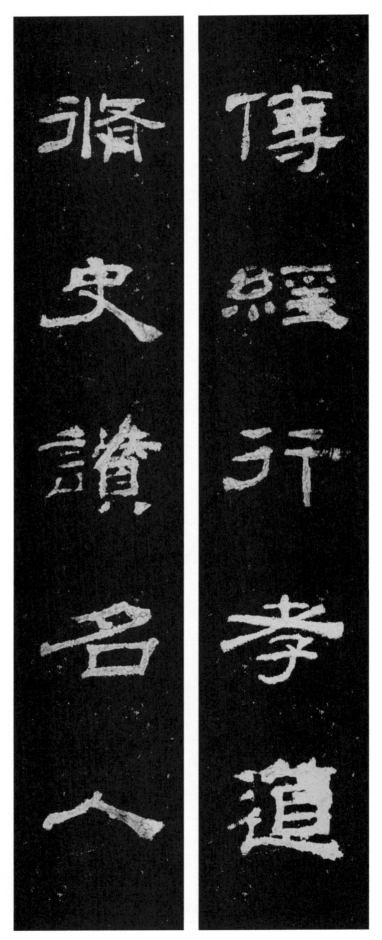

傳經行孝道

脩史讚名人

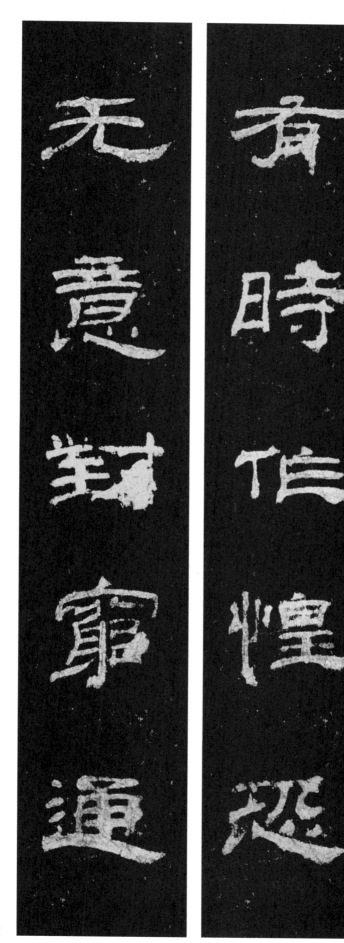

有时作惶恐
无意对穷通

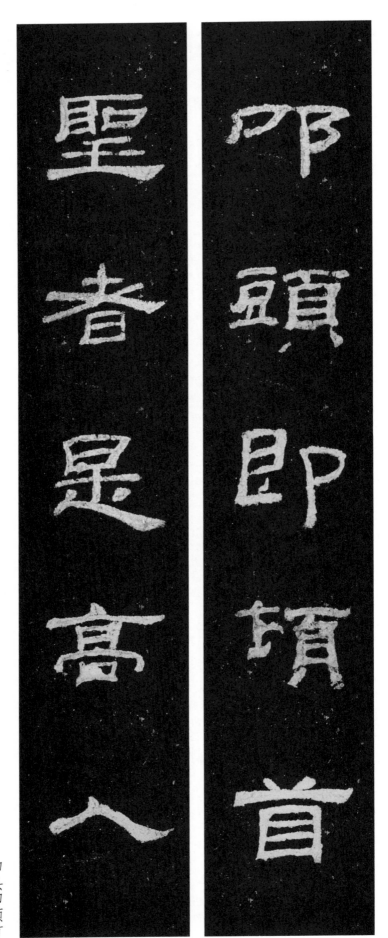

叩頭即頓首

聖者是高人

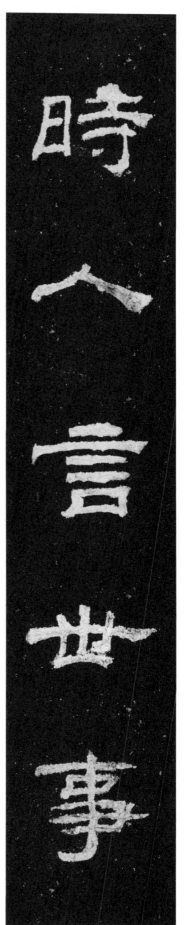

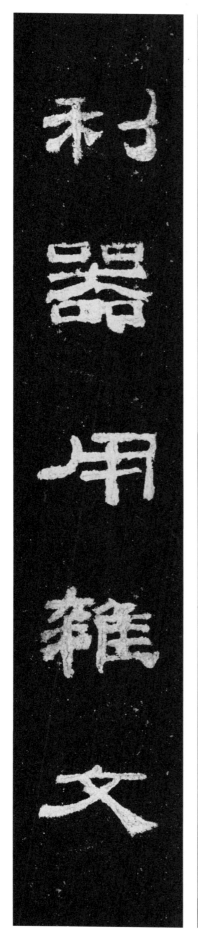

时人言世事

利器用杂文

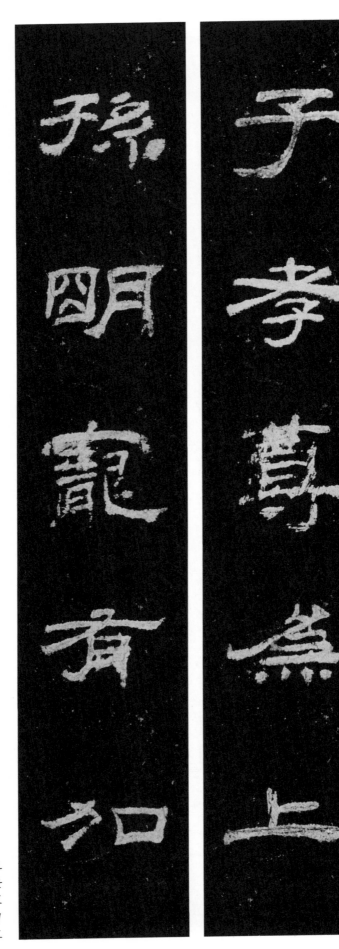

子孝尊为上

孙明宠有加

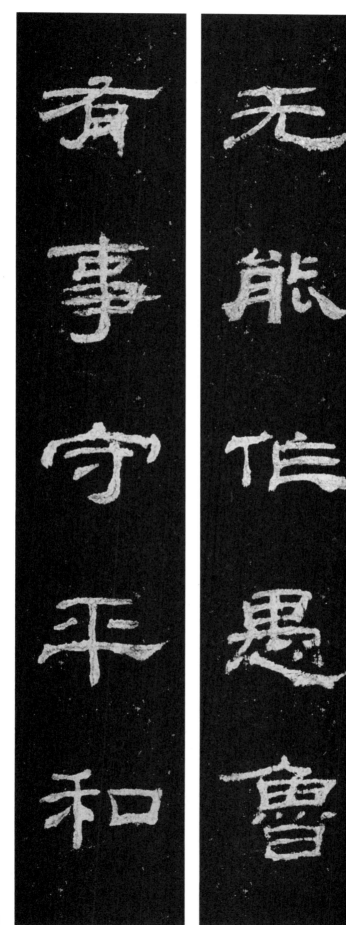

无能作愚鲁

有事守平和

15

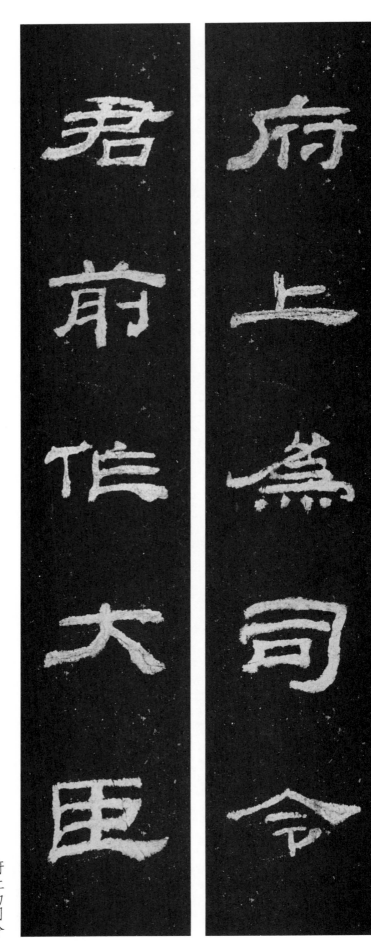

府上为司令
君前作大臣

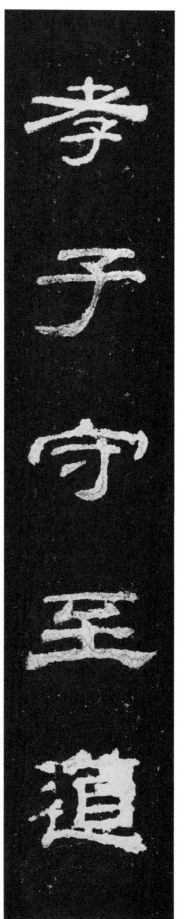

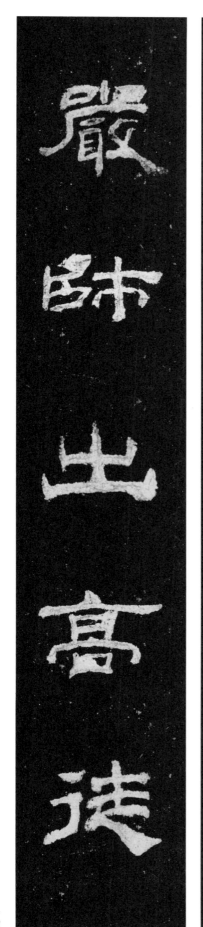

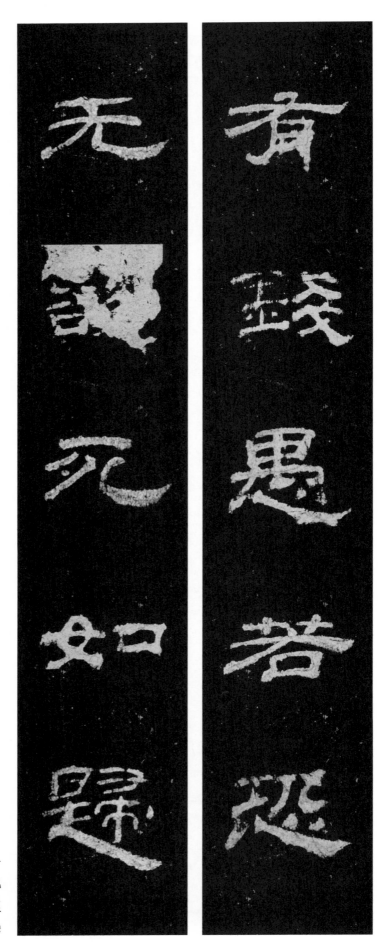

有钱愚若恐
无欲死如归

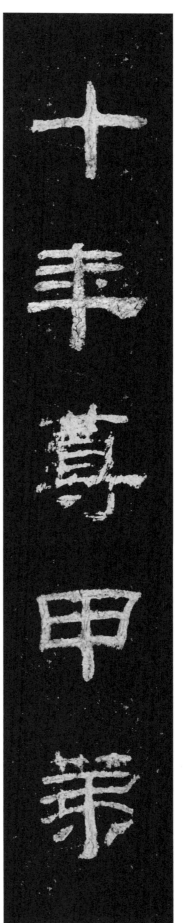
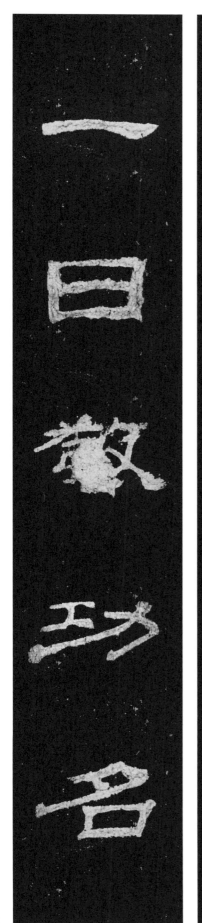

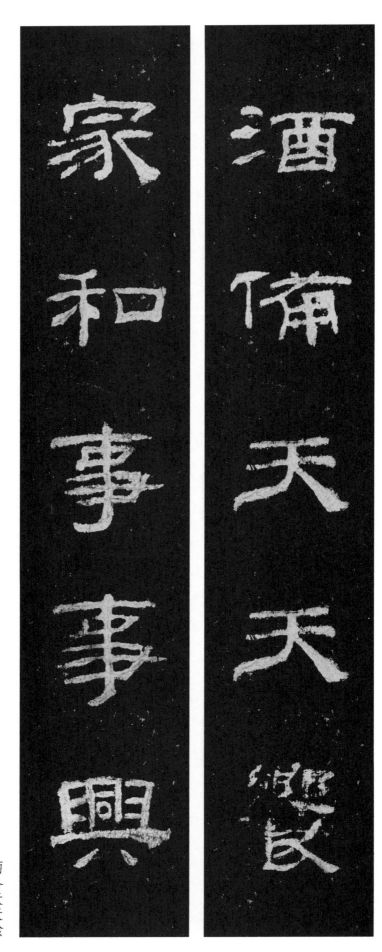

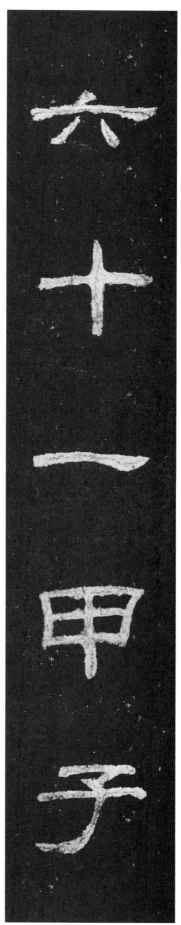

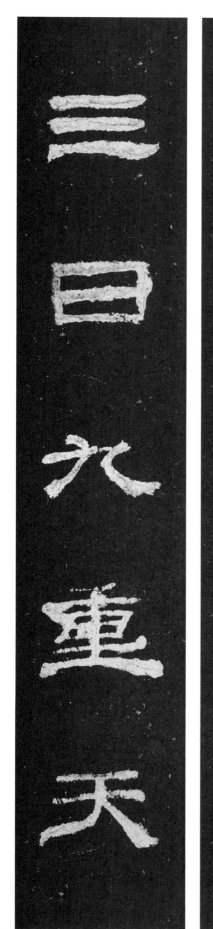

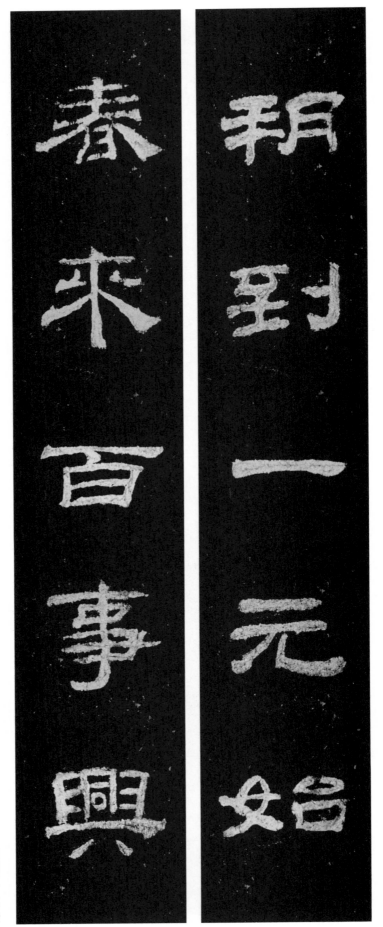

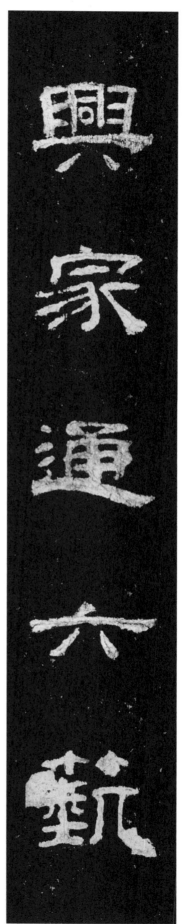

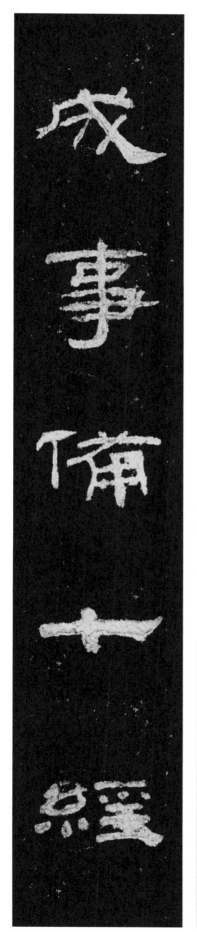

興家通六艺

成事备七经

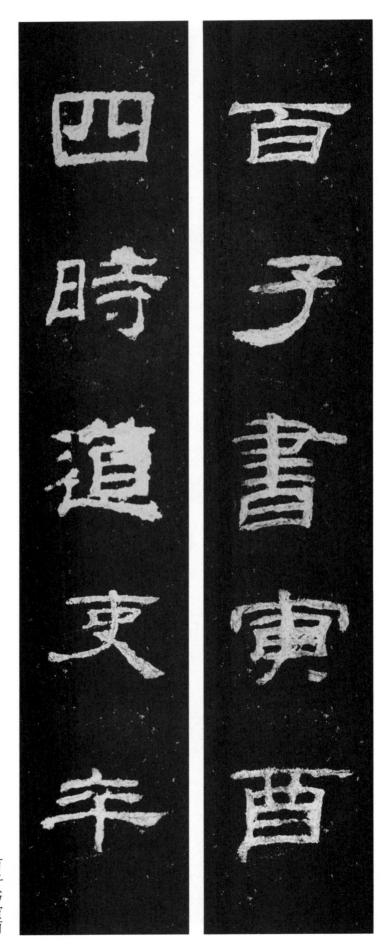

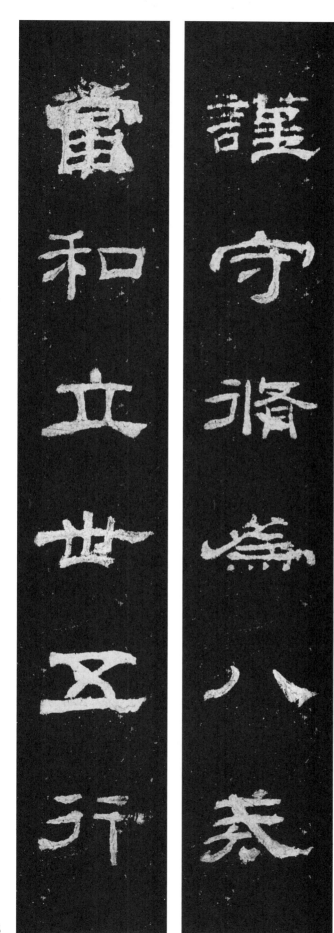

謹守修为八戒
当和立世五行

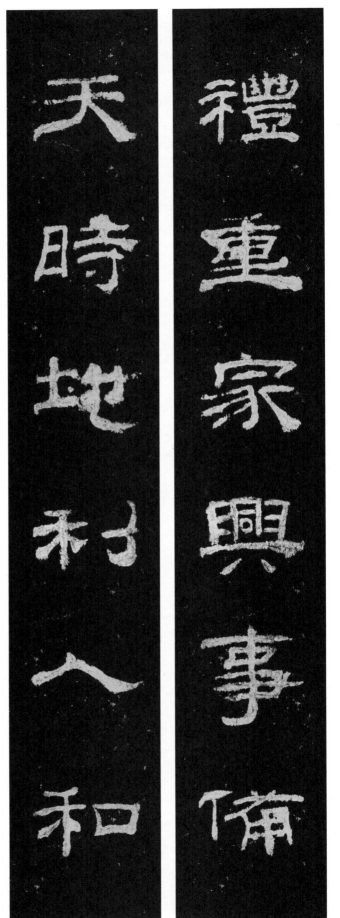

礼重家兴事备
天时地利人和

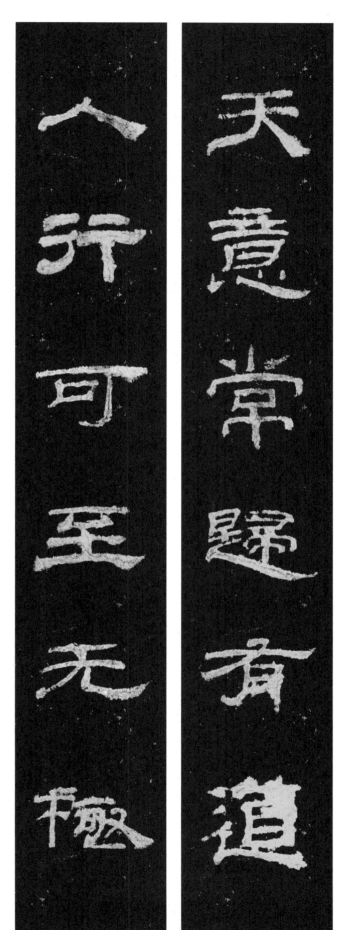

天意常归有道
人行可至无极

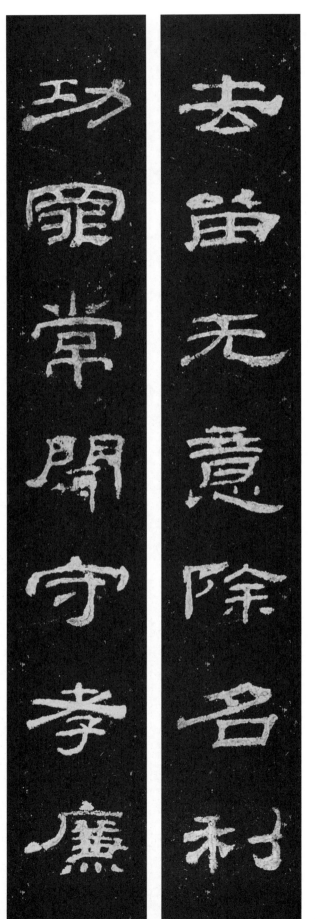

去留无意除名利
功罪常闻守孝廉

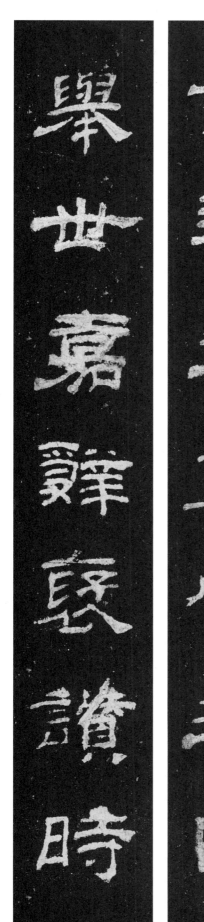

百年大党成功日
举世嘉辞褒赞时

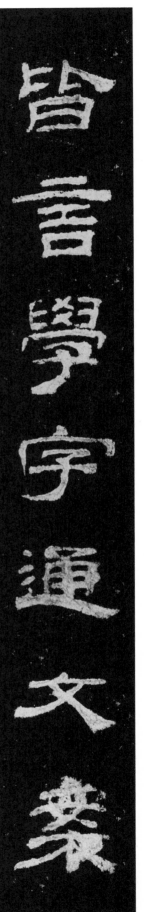

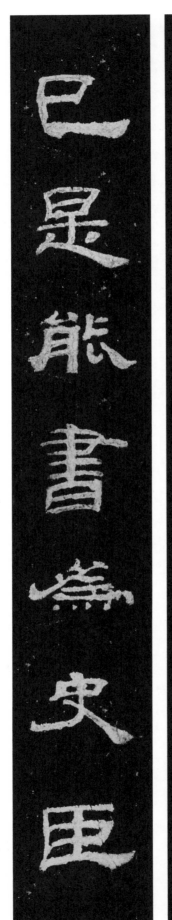

皆言学字通文案

已是能书为史臣

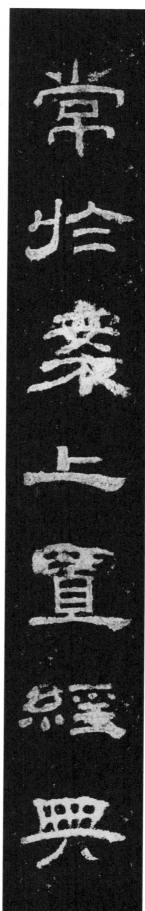

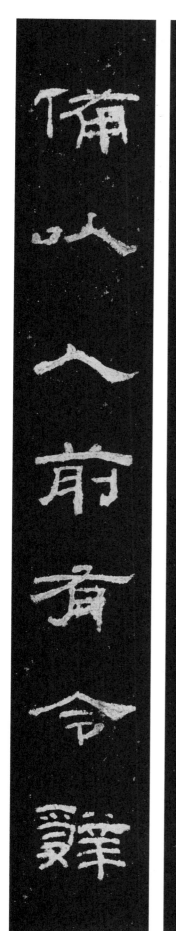

常于案上置经典

备以人前有令辞

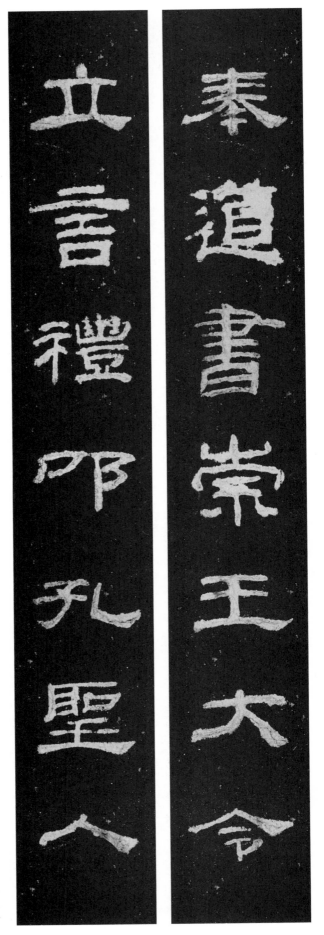

奉道書崇王大令
立言禮叩孔聖人

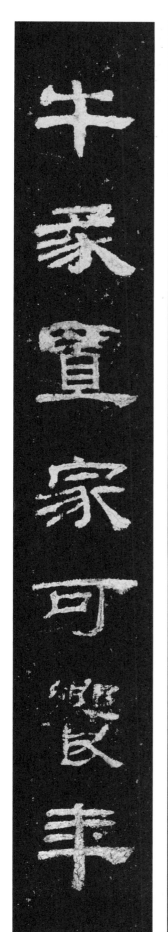
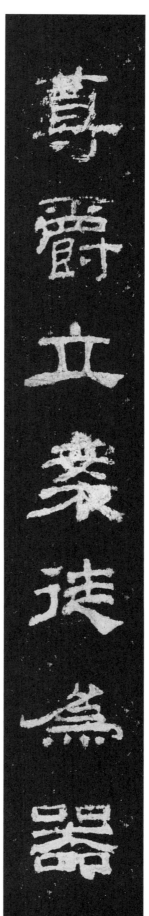

尊爵立案徒为器
牛豕置家可飨年

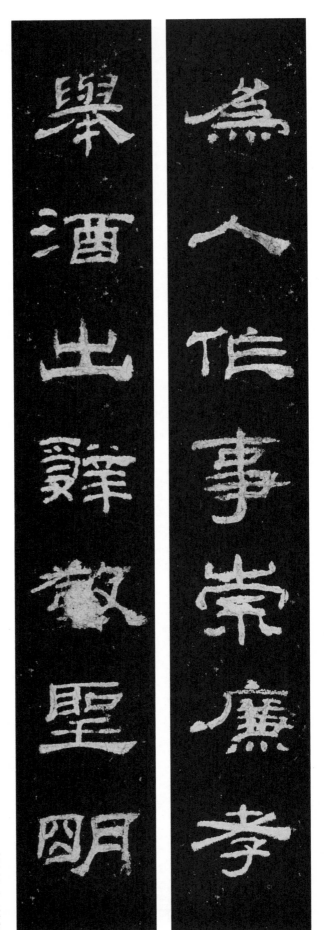

为人作事崇廉孝

举酒出辞敬圣明

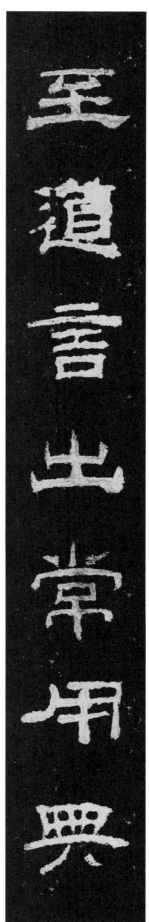

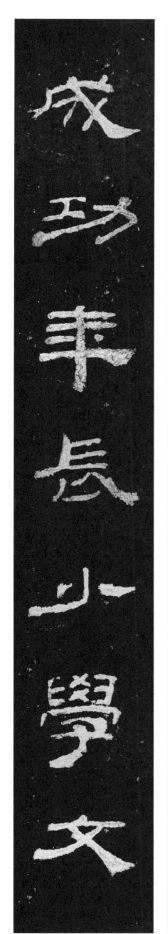

至道言出常用興
成功年长少学文

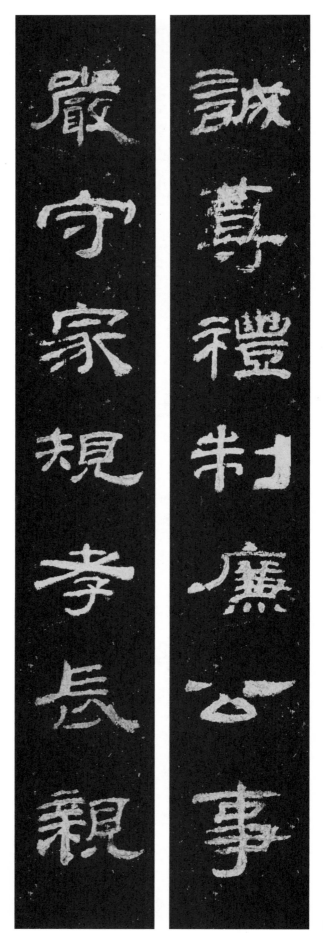

誠尊禮制廉公事

嚴守家規孝長親

诚尊礼制廉公事

严守家规孝长亲

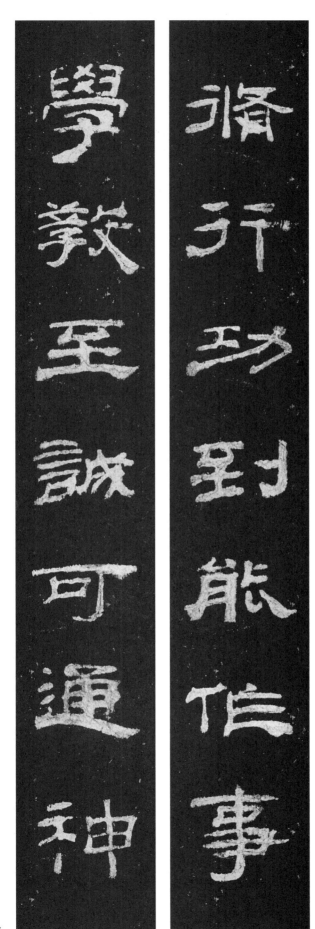

修行功到能作事

学教至诚可通神

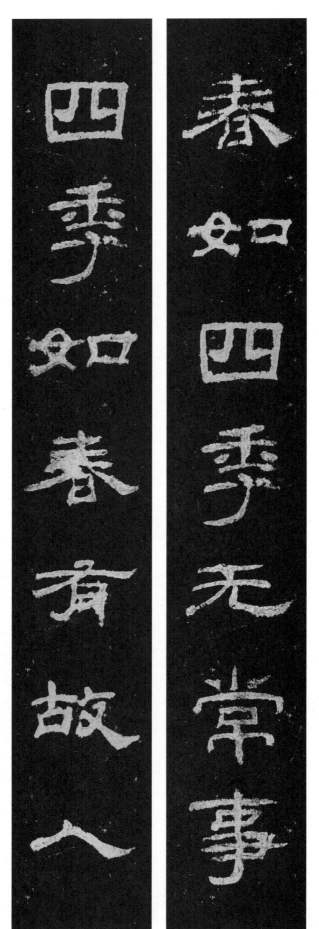

春如四季无常事
四季如春有故人

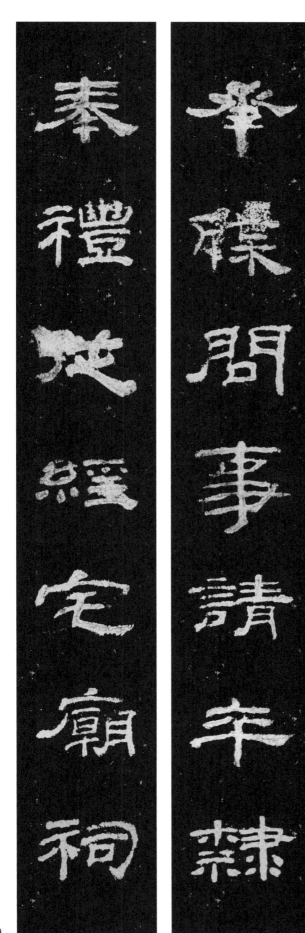

承牒问事请卒隶
奉礼从经宅庙祠

延古聞名尊孔子

前來問道試經書

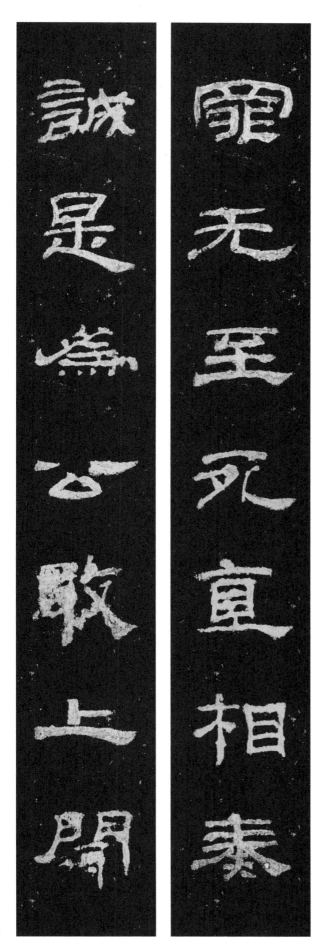

罪无至死直相奏
诚是为公敢上闻

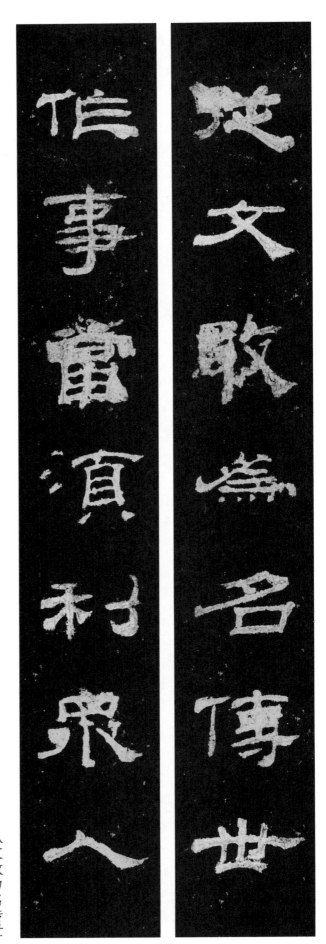

從文敢為名傳世
作事當須利眾人

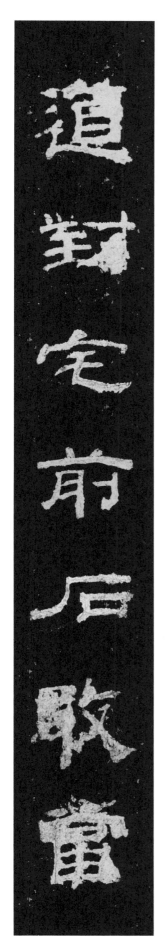
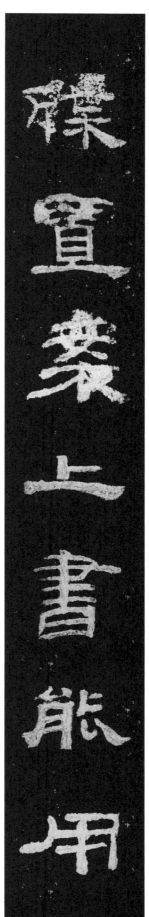

牒置案上书能用

道对宅前石敢当

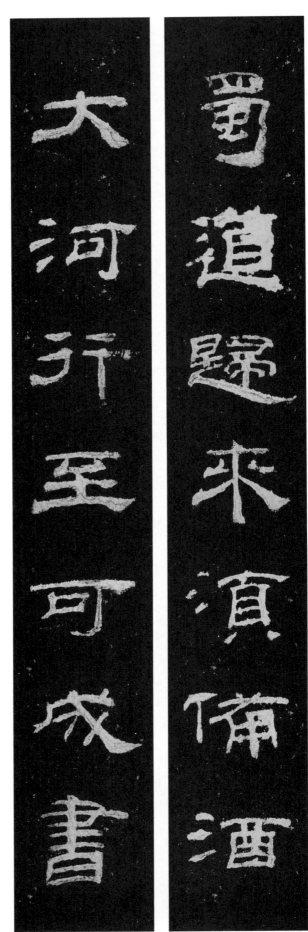

蜀道歸來湏備酒
大河行至可成書

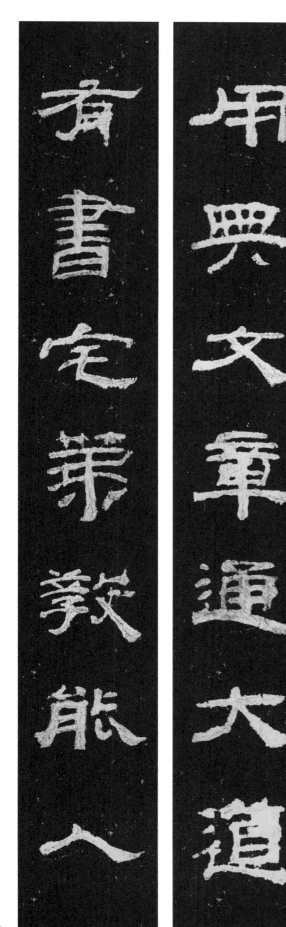

用典文章通大道
有书宅第教能人

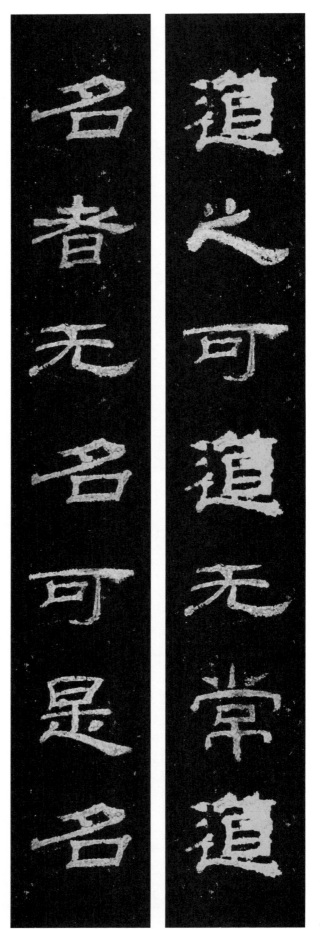

道之可道无常道
名者无名可是名

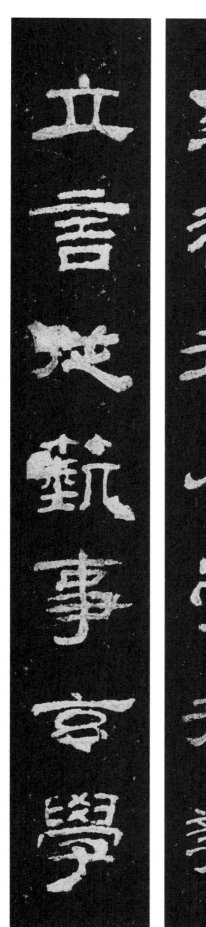

重禮脩為崇孔教
立言從藝事玄學

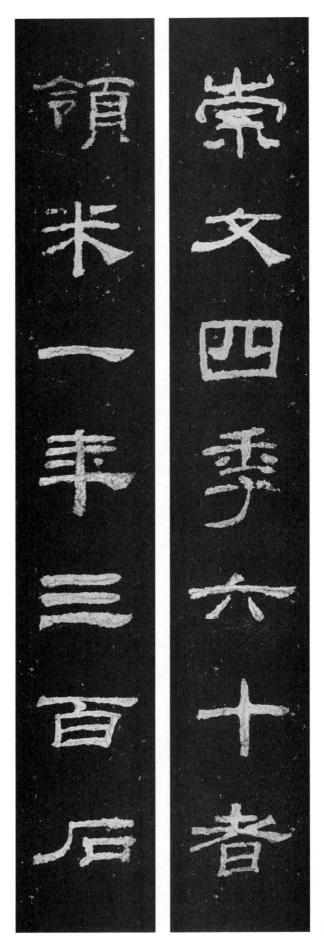

崇文四季六十者
领米一年三百石

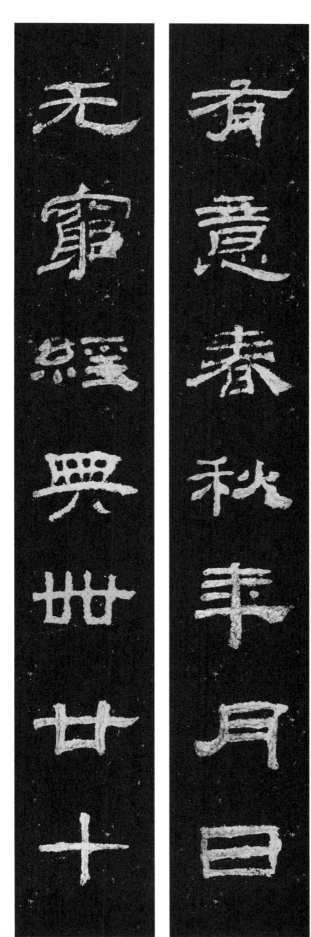

有意春秋年月日
无穷经典卅廿十

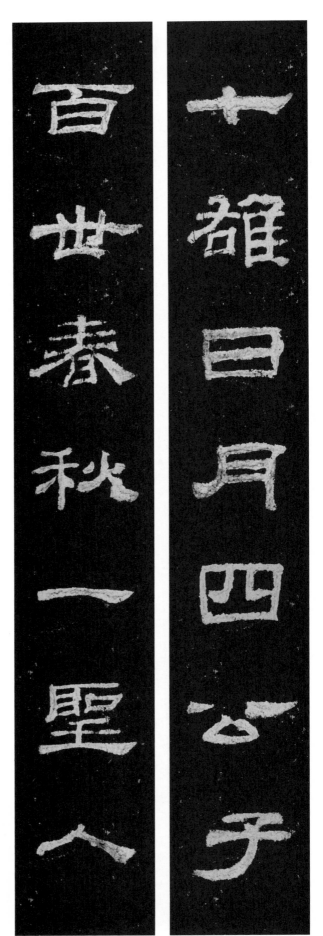

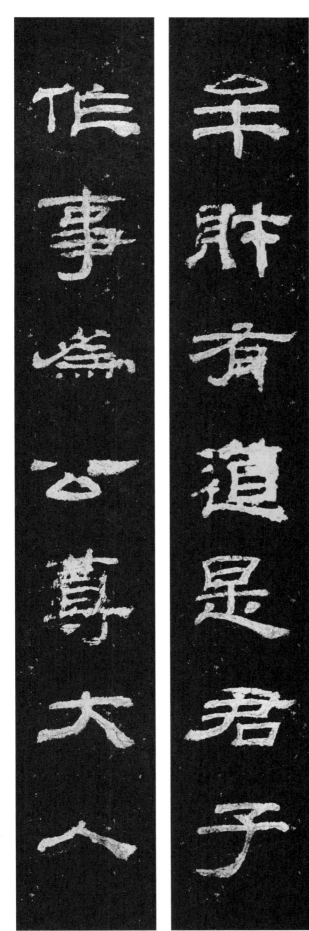

牟財有道是君子
作事為公尊大人

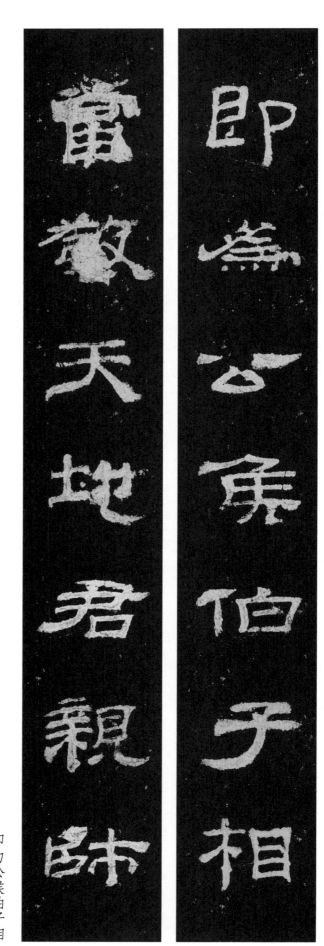

即為公侯伯子相

当敬天地君亲师

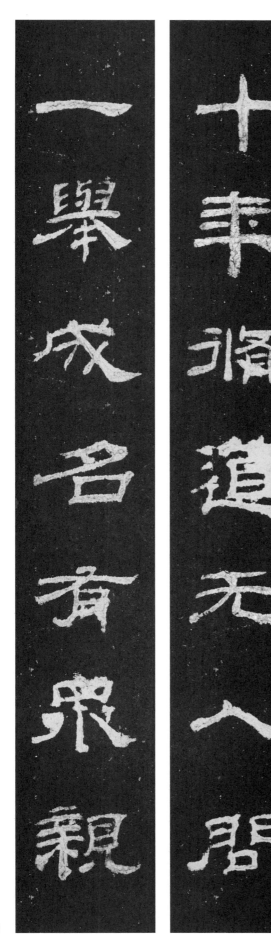

十年修道无人问
一举成名有众亲

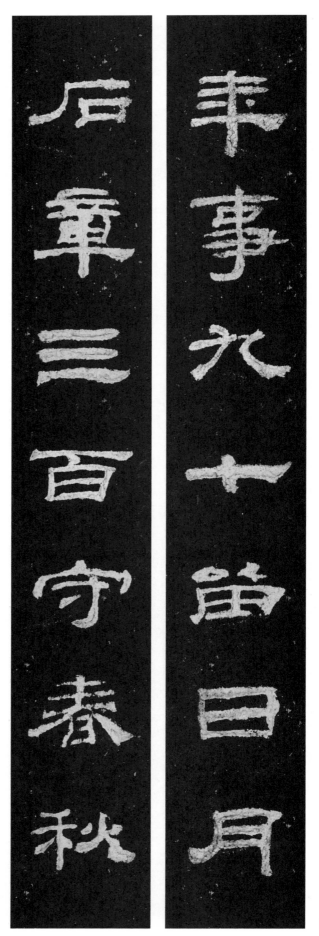

年事九七留日月
石章三百守春秋

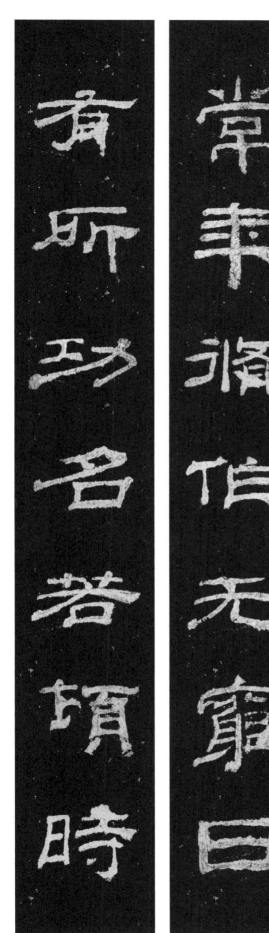

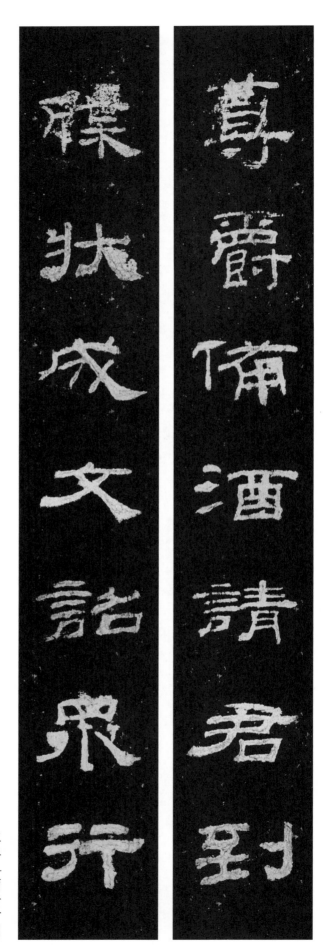

尊爵備酒請君到
牒狀成文詔眾行

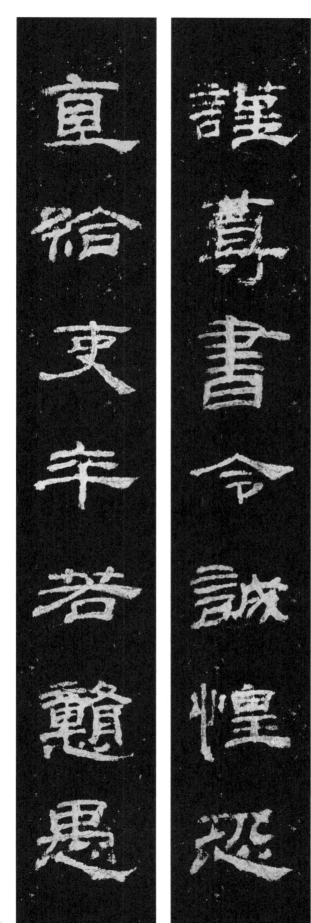

谨尊书令诚惶恐
直给吏卒若懃愚

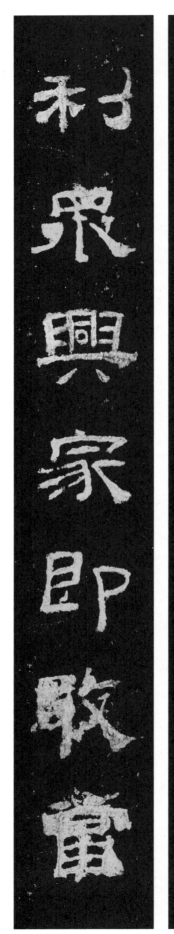
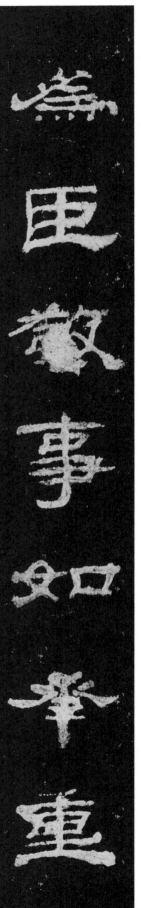

为臣敬事如承重

利众兴家即敢当

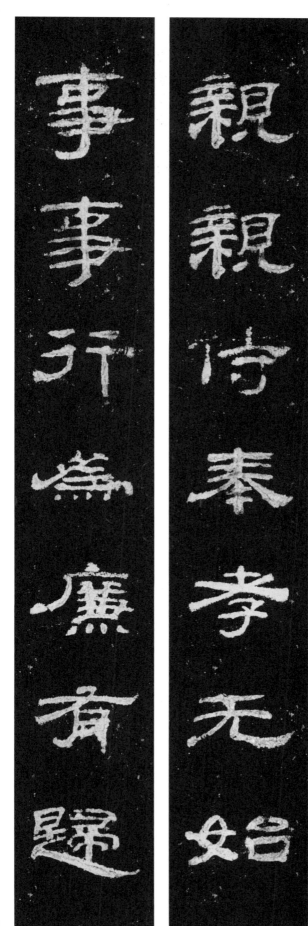

亲亲侍奉孝无始

事事行为廉有归

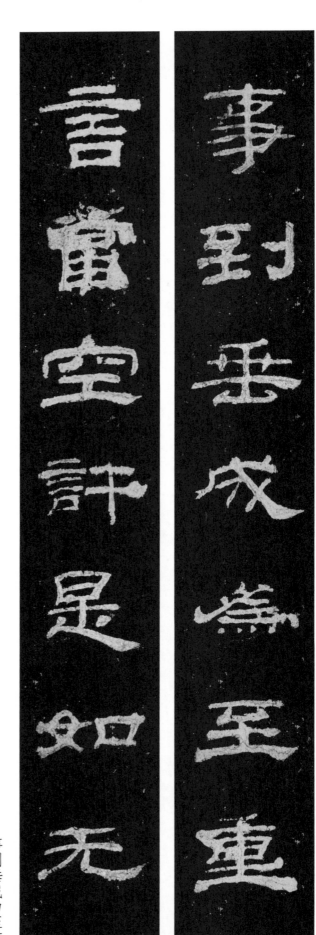

事到垂成为至重

言当空许是如无

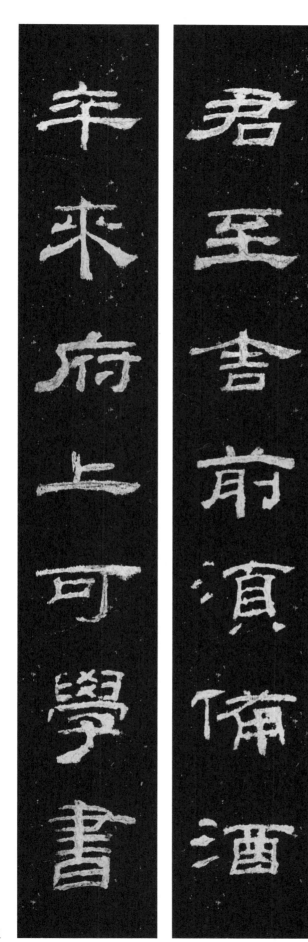

君至舍前须备酒
卒来府上可学书

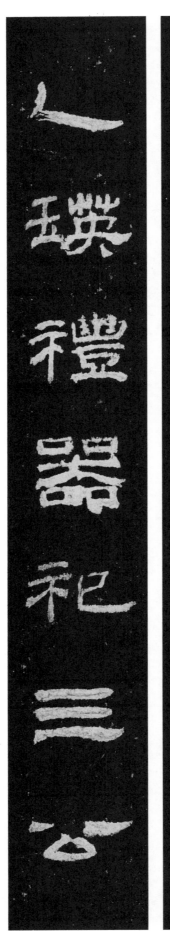

大学春秋尹文子
乙瑛礼器祀三公

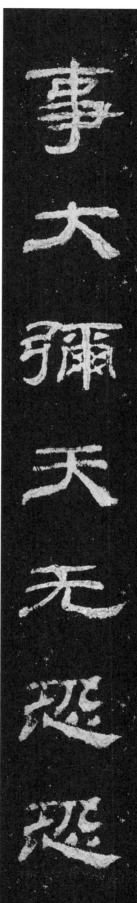

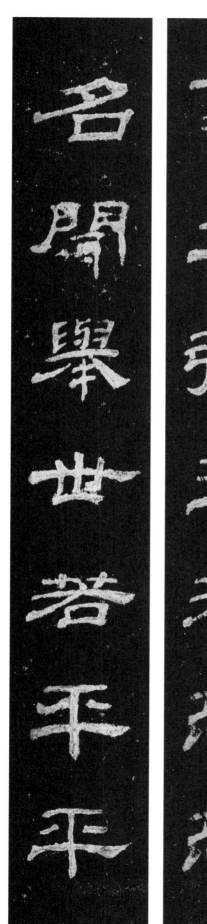

事大彌天无恐恐
名聞舉世若平平

63

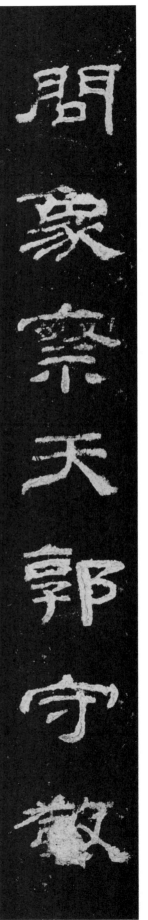

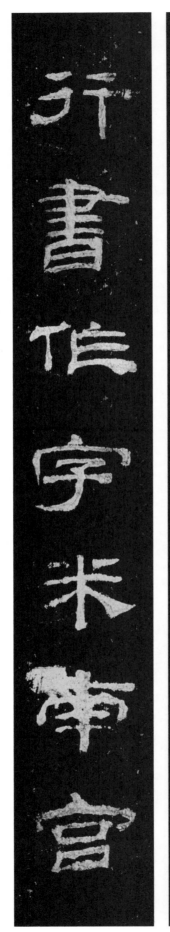

問象察天郭守敬

行書作字米南宮

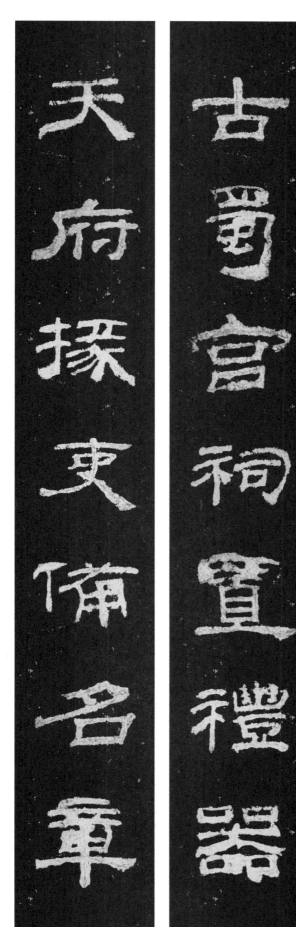

古蜀官祠置礼器
天府掾吏备名章

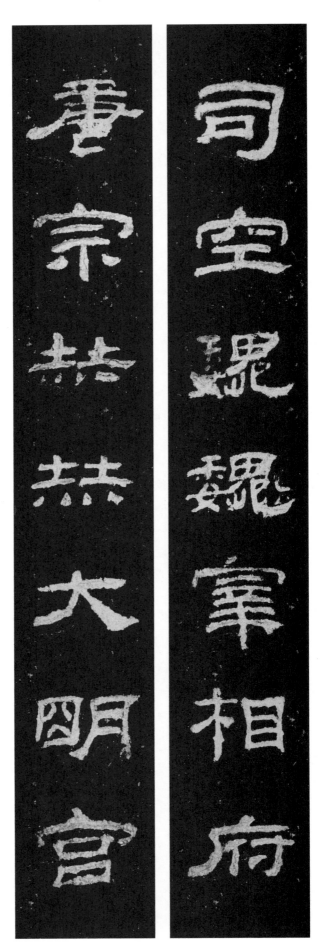

司空巍巍宰相府

唐宗赫赫大明宮

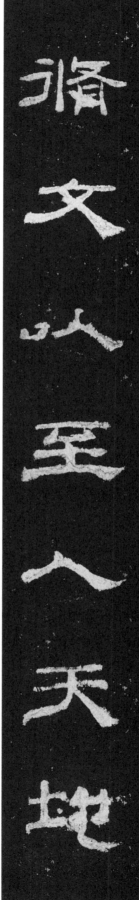

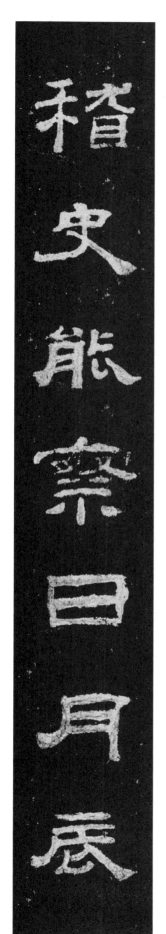

修文以至人天地

稽史能察日月辰

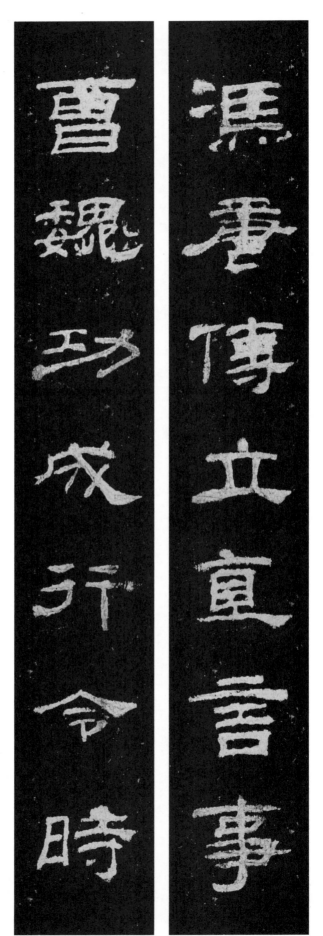

冯唐传立直言事

曹魏功成行令时

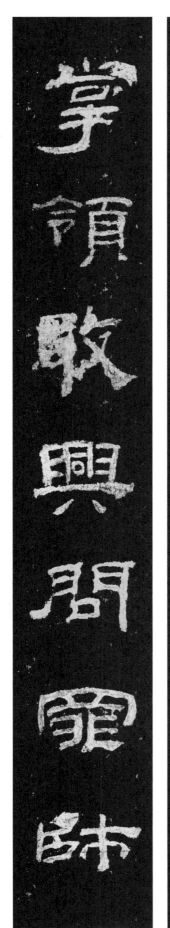
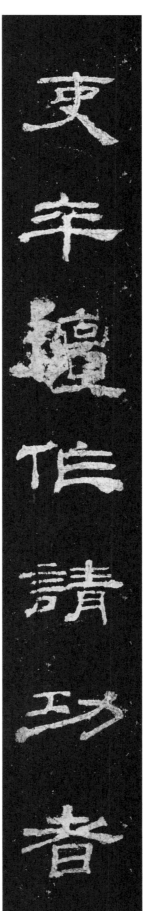

掌領敢興問罪師

吏卒擅作請功者

吏卒擅作请功者
掌领敢兴问罪师

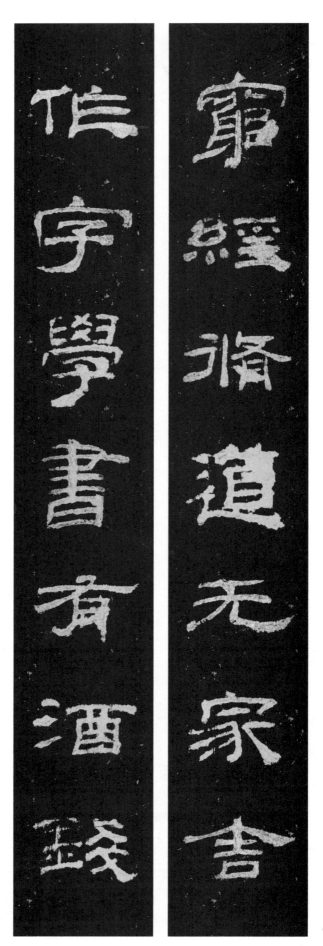

窮經脩道无家舍

作字學書有酒錢

穷经修道无家舍

作字学书有酒钱

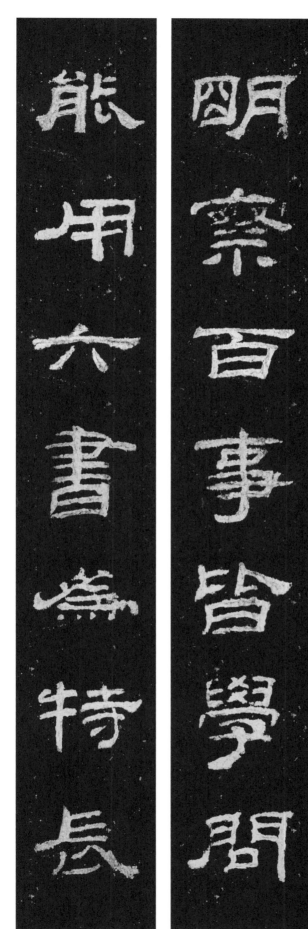

明察百事皆学问

能用六书为特长

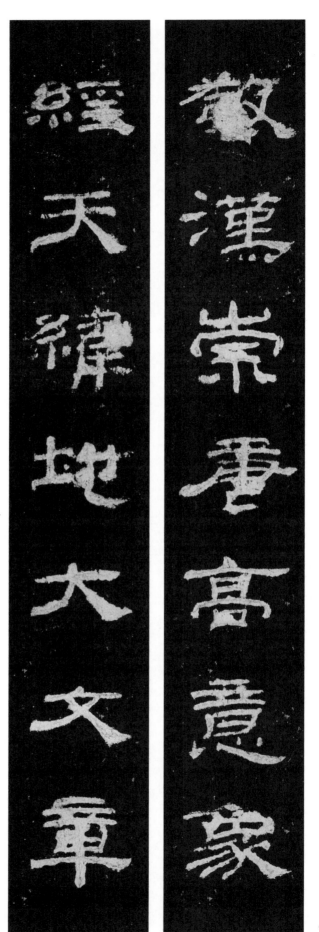

敬漢崇唐高意象

经天纬地大文章

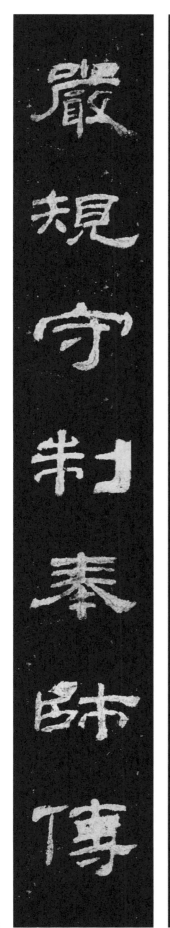

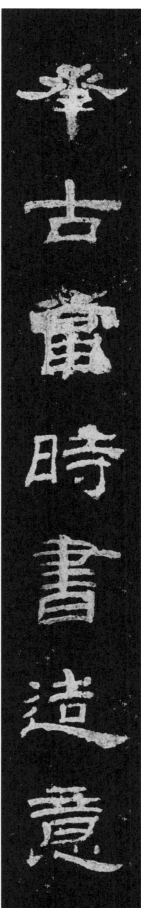

承古当时书造意
严规守制奉师传

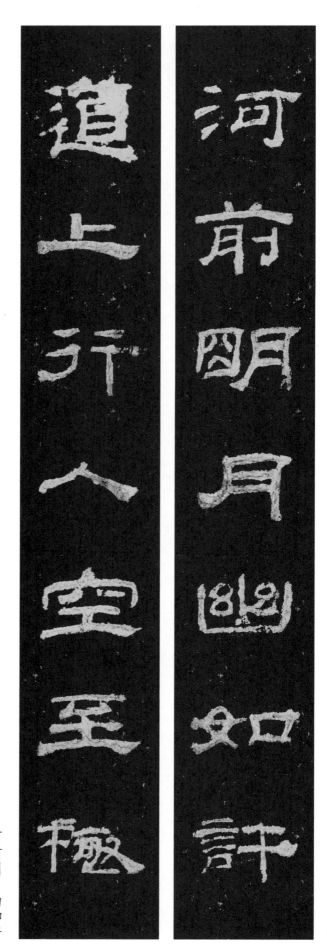

河前明月幽如許

道上行人空至極

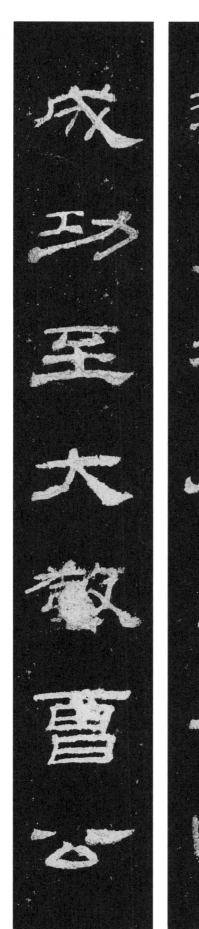
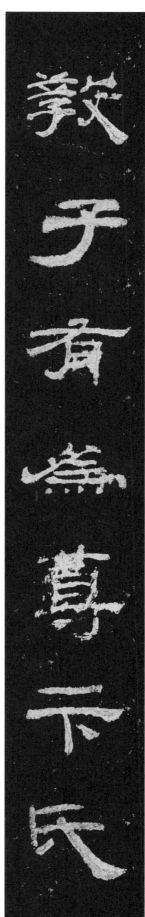

教子有为尊卞氏

成功至大敬曹公

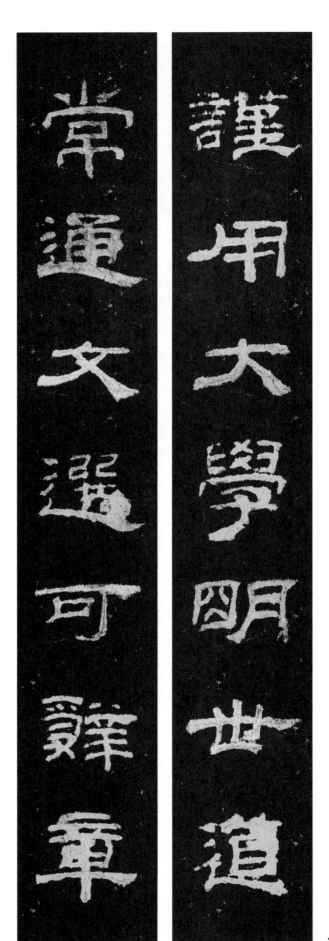

謹用大學明世道

常通文選可辭章

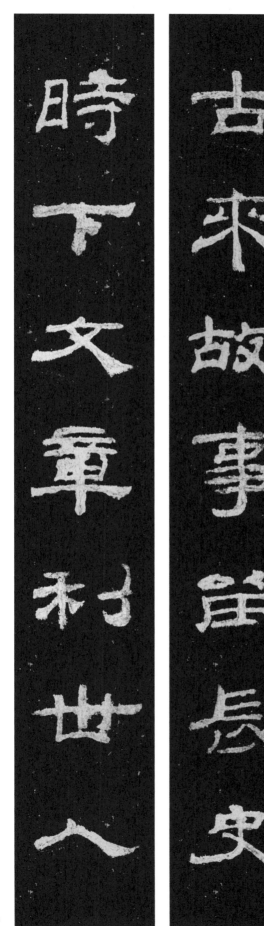

古来故事留长史
时下文章利世人

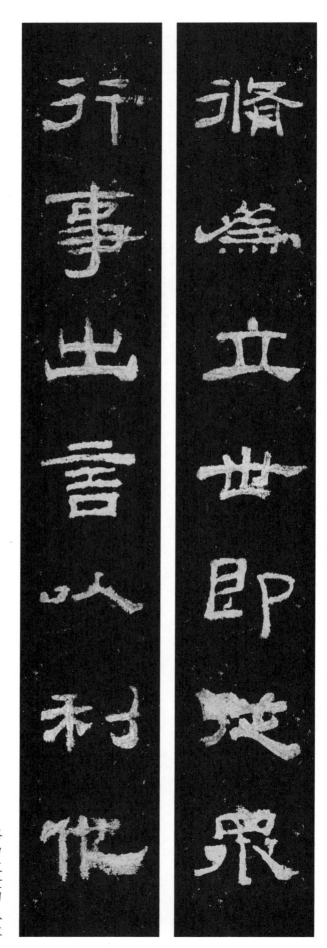

修为立世即从众
行事出言以利他

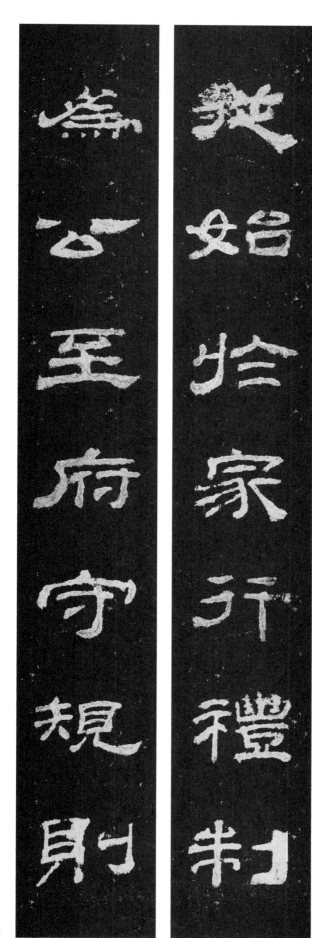

從始於家行禮制
為公至府守規則

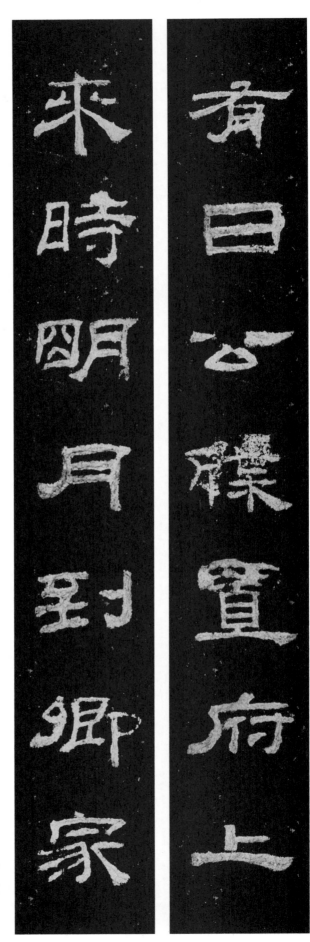

有日公牒置府上
来时明月到卿家

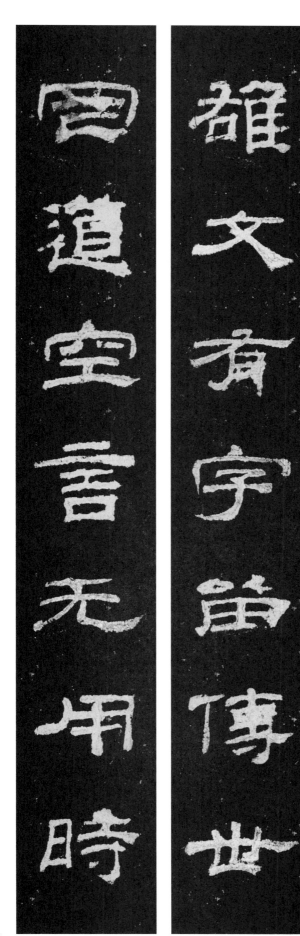

雄文有字留传世
罔道空言无用时

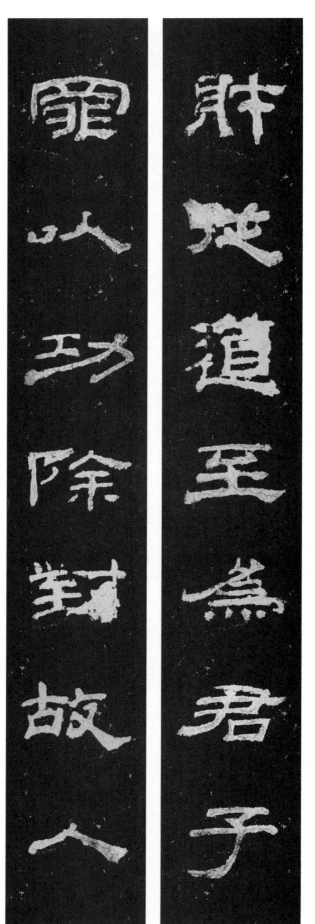

财从道至为君子

罪以功除对故人

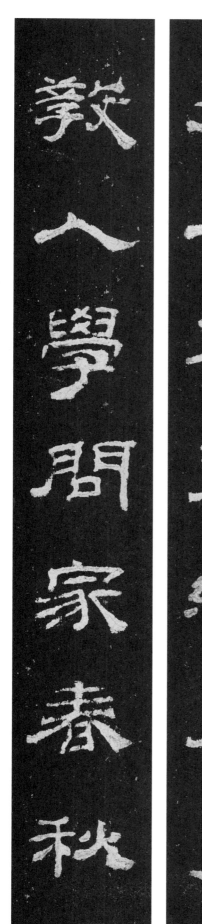
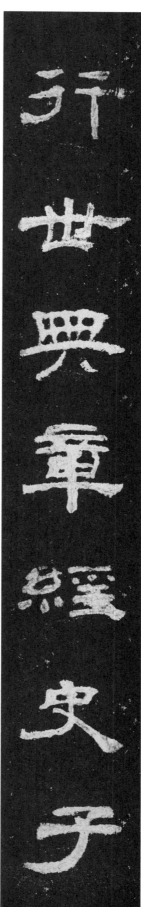

行世典章经史子
教人学问家春秋

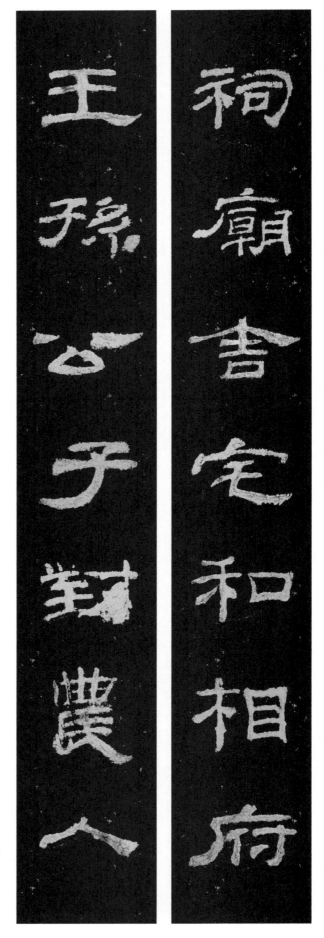

祠廟舍宅和相府

王孫公子對農人

祠庙舍宅和相府

王孙公子对农人

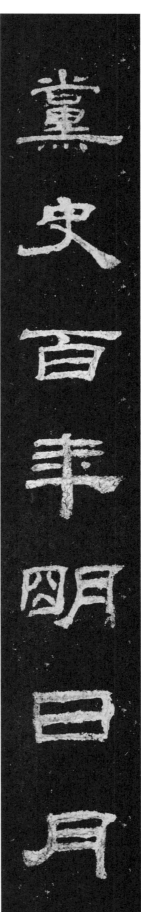

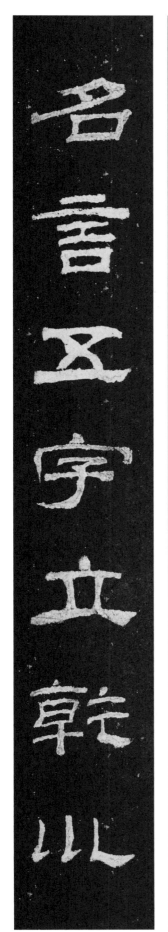

党史百年明日月
名言五字立乾坤

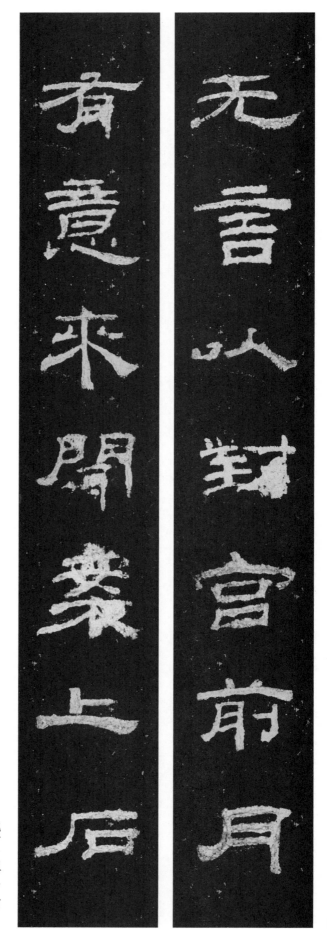

无言以对宫前月
有意来闻案上石

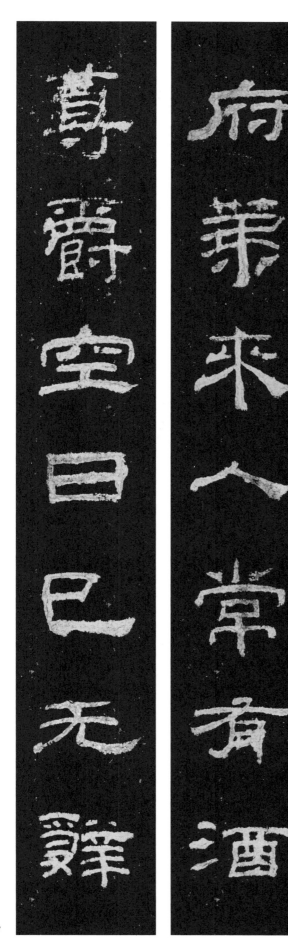

府第来人常有酒

尊爵空日已无辞

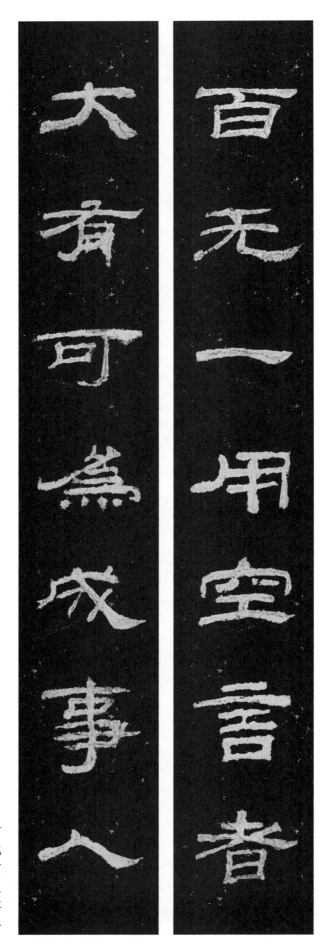

百无一用空言者
大有可为成事人

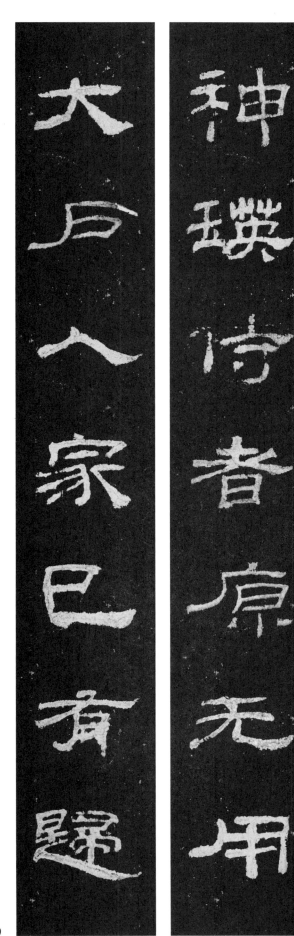

神瑛侍者原无用
大户人家已有归

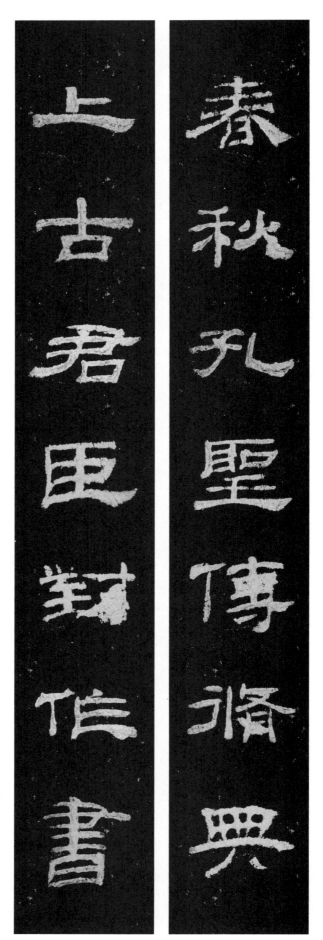

春秋孔圣传将兴
上古君臣对作书

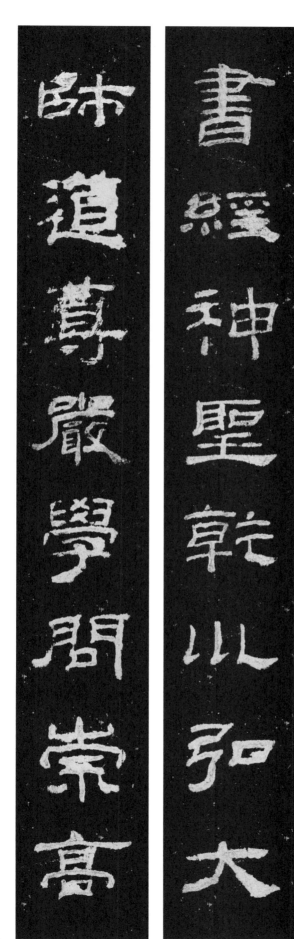

師道尊嚴學問崇高

書經神聖乾坤弘大

书经神圣乾坤弘大
师道尊严学问崇高

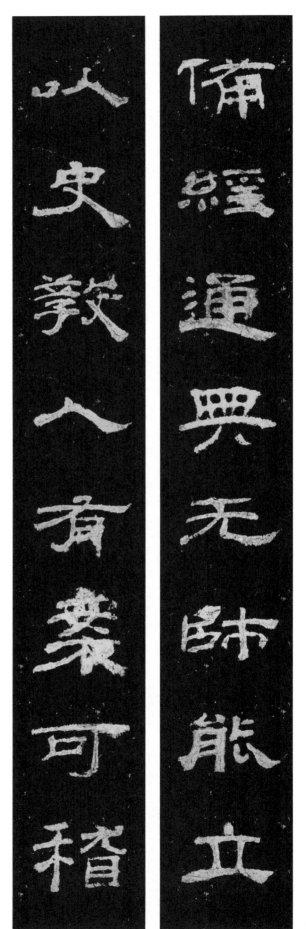

備經通典無師能立
以史教人有案可稽

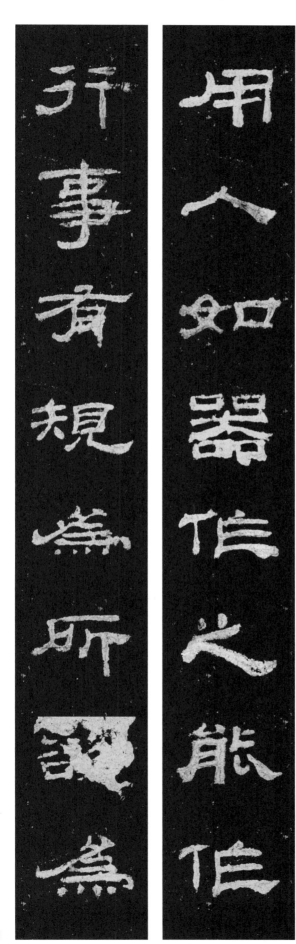

用人如器作之能作
行事有规为所欲为

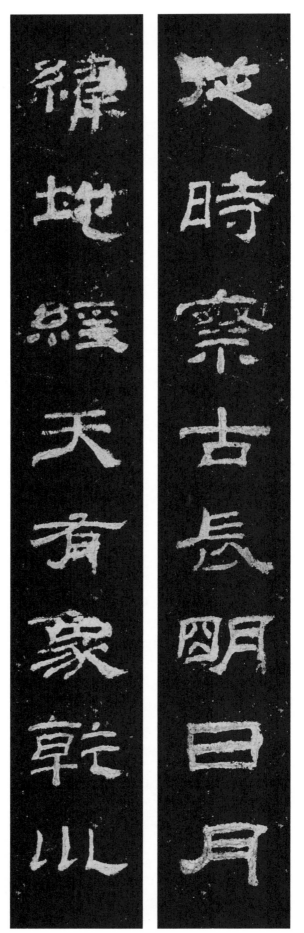

从时察古长明日月

纬地经天有象乾坤

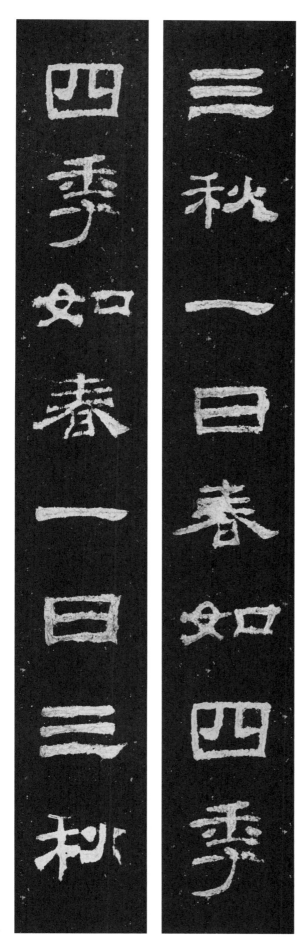

三秋一日春如四季
四季如春一日三秋

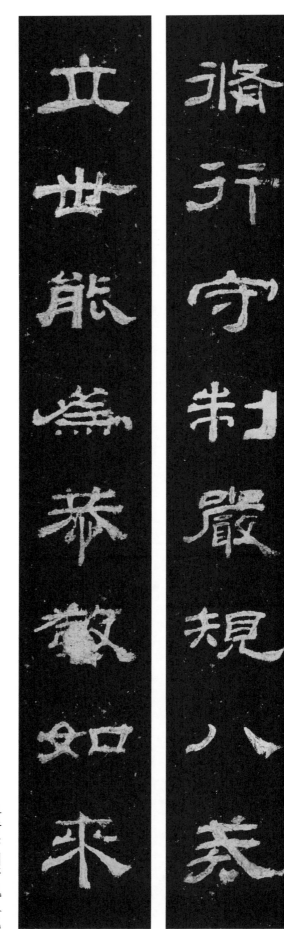

修行守制严规八戒
立世能为恭敬如来

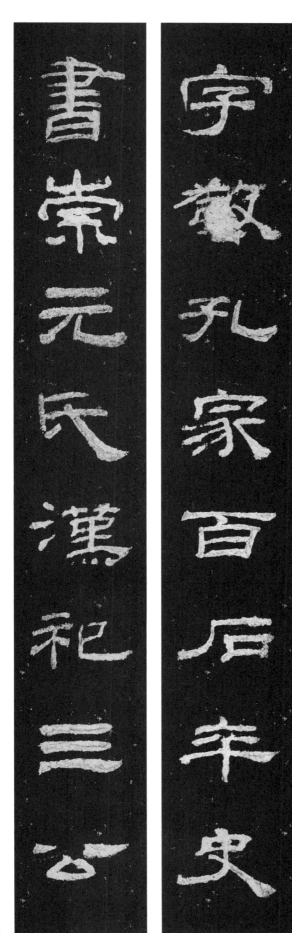

字敬孔家百石卒史
书崇元氏汉祀三公

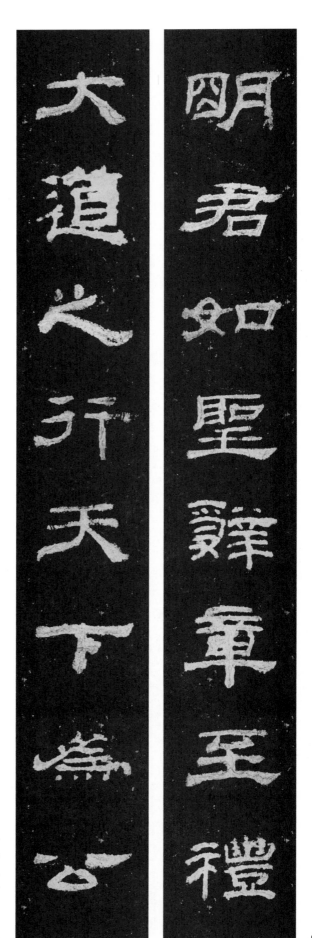

明君如圣辞章至礼

大道之行天下为公

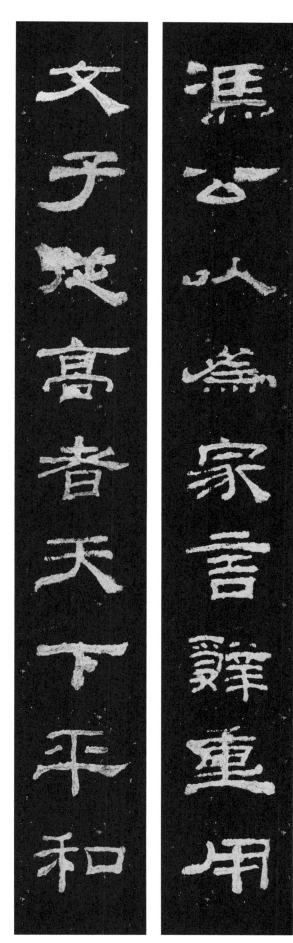

冯公以为家言辞重用

文子从高者天下平和

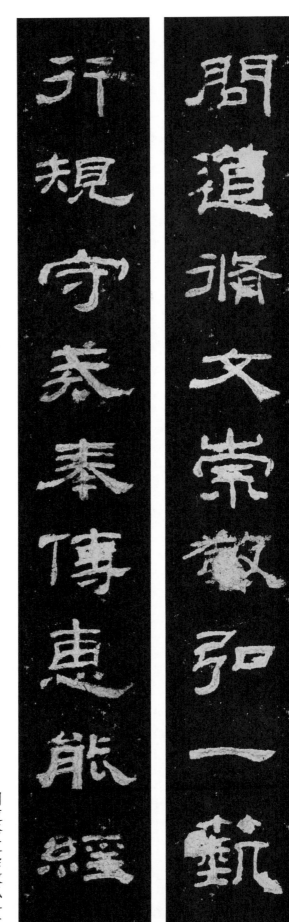

問道將文崇敬弘一藝

行規守戒奉傳惠能經

问道修文崇敬弘一艺

行规守戒奉传惠能经

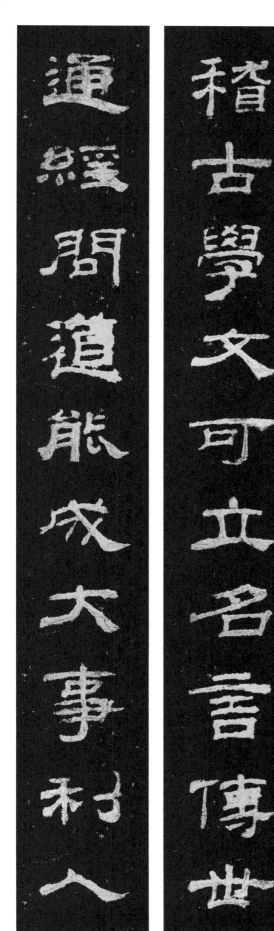

稽古學文可立名言傳世

通經問道能成大事利人

稽古学文可立名言传世

通经问道能成大事利人

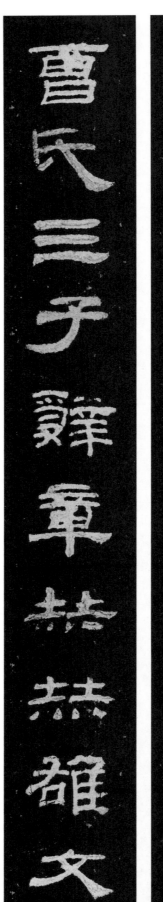

永和九年書藝巍巍大象

曹氏三子辭章赫赫雄文